★★★★ ★★ ★★ CONTENTS ★★ ★★ ★★ ★

特別寫真照 ………………… p002

Blog〜其壹〜 ………………… p011

【特別附錄】研二的笑福面 ………… p119

Blog〜其貳〜 ………………… p121

團員們的留言 ………………… p151

後記 ………………………………………… p158

U0056384

※編註：為了方便讀者查詢，台灣尚未代理的專輯、演唱會DVD、日本電視節目……等，皆保留原文。

★★★★★★★★★★★★★★★★★ 登場人物 ★★★★★★★★★★★★★★★★★

鬼龍院 翔（Vo-karu）
一手包辦作詞作曲的金爆靈魂人物。不過，由於駝背&有齒縫&愛穿TAMIYA T-shirt&夾腳拖，根本看不出來。

姪子
研二姊姊的小孩。本來是打算要好好地疼愛他的，不過不管長多大還是很不聽話……也就是所謂的「小屁孩」。

喜矢武 豐（Gite-）
擁有冷酷的美貌、超群的運動神經以及靈巧的手，身體機能高得簡直浪費。在舞台上表演名為吉他solo的快食技能。

歌廣場 淳（Be-su）
雖然身為樂團人，但內心卻是重度的視覺系樂團迷弟。目標成為金爆的時尚leader，現正邁進中。也擔任動作指導。

T經紀人
在背後默默支持著金爆的超能幹經紀人。裡頭雖然已經是大叔了，但外表看起來像Angela A…不，果然外表看起來也是大叔。

★★

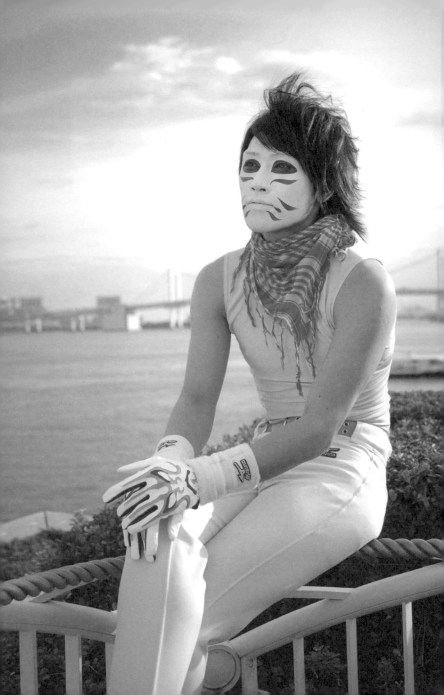

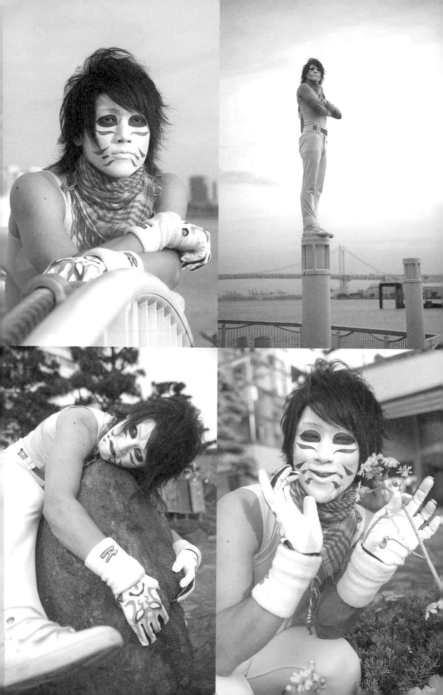

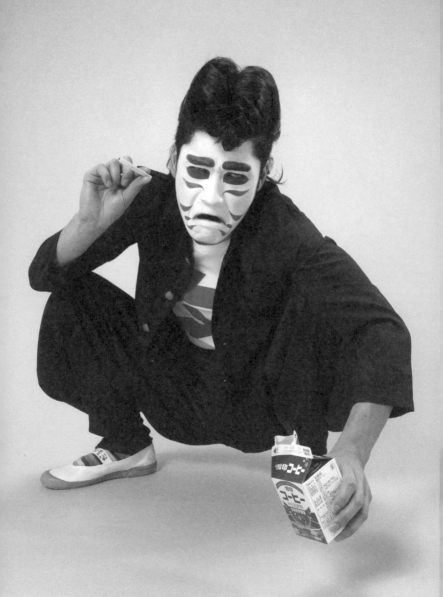

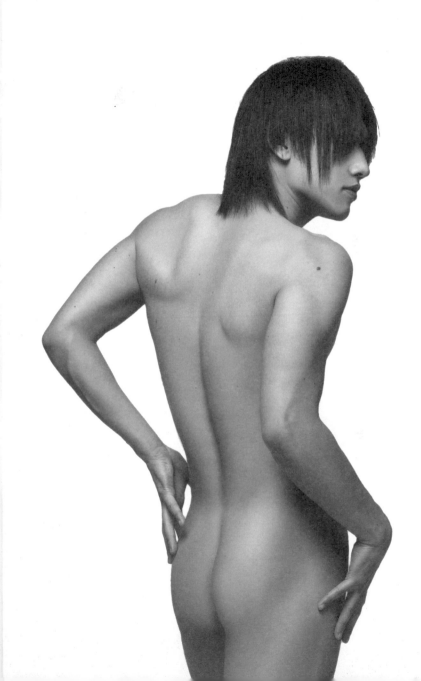

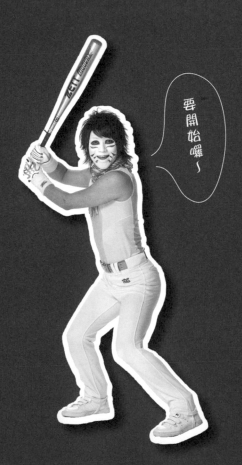

生 日

這是…
個人情報 (°∀°)b

其實…
本日4月10日，是我加入金爆
剛好滿1年 (*゜-゜*)

現在想想…
還真是一轉眼的時間吶～
(*゜-゜) ゞ

…這是我初次在演唱會上登場
時，所寫的部落格。。。

研修初日結束。

總之就是被罵了。

光是還記得的，就有13個人罵
我。

在演唱會進行途中，彷彿就像
是在嘲笑我般的小鼓，突然倒
塌了！還滾了出去。

明明還在演奏中的說…。

我不知道該怎麼修理！

…明明是鼓手的說。

要是那時候有去修就好了，還

讓它滾到外面去。

人啊，在什麼時候會做出什麼
事根本無法預知！今天真是深
刻體悟到了。

Cyber的各位，真是對不起。

一定被討厭了吧。

對於那樣的我，在演唱會結束
後，不知是哪位人士透過團員
給了我一根熱狗。

吃了一口後不知為何眼淚都流
出來了。

覺得感受到人情的溫暖。
還跟里紅君（當時的樂器道具
管理員）一人一半。

不過，可沒有時間喪氣！
不能給團員添麻煩。

是的！去京都吧。

然後好好努力吧！

在被開除前好好地努力吧。
想讓大家笑。想被大家笑。

想要看見大家更多的笑容。

想要讓世界和平…

研二，邁向鼓手之路
待續

呼呼…真令人懷念 (*´σ-`)

…在那之後完全不知道到底有
沒有成長了…不！

並沒有成長 。。。

因為…

到現在我還是不知道小鼓要怎
麼修 (°∀°) b

而且…

也不知道銅鈸有哪幾種
(°∀°) b

一點也沒變…

同樣身為鼓手的朋友也只有
KAZI君（SINCREA）…而已
φ(..)扭扭捏捏

啊不過…

總算還是能順利進行
(*°-°)ゞ

記住我們的人…

真的謝謝你們 (*°-°*)
今後也請多多指教。

然後…

還不認識我的人！

我是

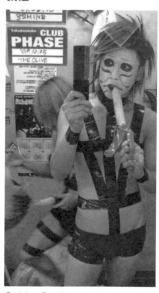

Golden Bomber
鼓手（暫定）

樽美酒研二。

此時的
Golden Bomber

● 於高田馬場AREA舉行，由PS
COMPANY所主辦的活動「地中
閣樓」中演出。

一週年紀念

奴（泣）

我對這種的…

真的很沒抵抗力啊。。。

奴（大哭）

連色紙的背面也寫得滿滿的。。。

真的是…好環保。°(T^T)°。
呼呼…

拖著疲憊身軀回到家一看到這個…眼淚都流出來了。。。

已經到這種年紀了嗎（´□`。）
竟變得如此愛哭了…厚厚

再加上…

連蛋糕都有o（TωT）
（忘了要先拍…已經吃掉一點了）

空腹感和喜悅交加讓我想痛快狂吃（*°-°*）

夠了！讓我一股作氣全部吃光光吧！雖想這樣做…

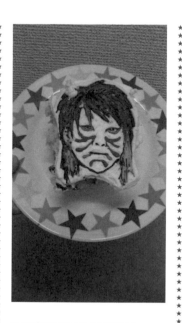

不過到這裡已經是極限了
(;´Д`)ノ
已經沒辦法了～

剩下的…

明天再吃吧 (*˚-˚*)

總之…

謝謝幫我慶祝滿一週年
(*˚-˚*)ゞ

這一年真的是人生當中最多采多姿的一年了

託這件事的福，腦袋裡經常滿滿都是團員的事。

要是把這顆頭剖開的話…

小隻的鬼龍醬…

小隻的喜矢武靈…

小隻的淳君…

一定會跑出一大堆
γ(▽´)ッヾ(`▽)ゞ
哇伊哇伊

不過…

這樣思考了許多事情…

在各式各樣的領域不斷嘗試…

最終結果…

能夠這樣獲得許多的人喜愛…

變成是一種快感…

自然地自己也會主動去追求了。

我很沒用。所以我想以後我也會一樣，像個笨蛋一樣思考同樣的事情、挑戰蠢事，然後失敗，再從裡面找出正確答案。

我只想說一件事…

我不想變成膽小鬼。

比起不去做而後悔…

不如做了再來反省。

…那是支撐著我的理念。

請大家務必繼續相信著我，還有，相信我們…

請跟上來吧！

你看…

都是你們把那麼令人感動的東西送我～

害我都不禁熱血起來了(*v.v)

叛逆期3

居然…只要刮刮鬼龍醬，就有得到3億元的機會!!

奴。

刮刮刮刮刮刮刮刮 (;´▽｀A``

刮刮刮刮刮刮刮刮刮 (;´▽｀A``

刮刮刮刮刮刮刮刮刮 (;´▽｀A``

再一點點(∧▽∧;)再一點點

刮刮刮刮刮刮刮刮 (;´▽｀A``

刮刮刮刮刮刮刮刮刮 (;´▽｀A``

刮刮刮刮刮刮刮刮刮 (;´▽｀A``

喔～快了快了
o(ж>▽<)y ☆

刮刮刮刮刮刮刮刮 (;´▽｀A``

刮刮刮刮刮刮刮刮刮 (;´▽｀A``

刮刮刮刮刮刮刮刮刮 (;´▽｀A``

...

...

夠了⋯

請饒了我吧！！

呼呼⋯

有心跳加速的感覺嗎？

（備註）
再繼續玩下去鬼龍醬那漂亮的屁屁會露出來，所以就放過他吧(* ﾟ-ﾟ *)

此時的
Golden Bomber

● 忙著準備從4月29日開始的「ワンマンこわい」巡迴演唱會相關工作。

原來如此啊…

★ 看來好像把「有嗎？」
的意思搞錯了。。。(p_q)

那麼重新整理一下思緒

有沒有

像這樣興高采烈地聽著音樂

的傢伙在呢？

一定 有的吧

是吧～？研二呦

不會無視掉我的暗示吧？

悠希桑…

不要小看我喔
(-_-メ

非常可惜

那樣興高采烈地聽著音樂的
傢伙

有喔!!!

也就是說…

★悠希桑→「人格ラヂオ」的
Vocalist，也是研二的大恩人，還
是個會請我吃燒肉的超棒前輩

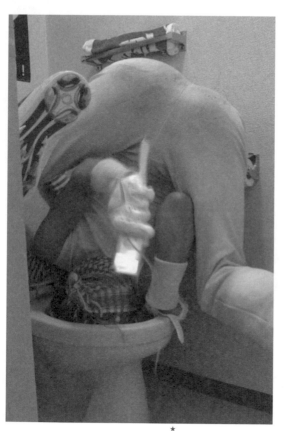

奴！

像這樣吧??

此時的
Golden Bomber

● 「ワンマンこわい」巡迴演唱會
　開跑
● 參加V系聯合CD『NEO VOLTAGE』

Morning call

★ 現在

開始來回答來信詢問的問題
o（＿＿*）o

◎身高　181cm
　（順帶一提…本來是182cm
　　的，縮水了）
◎體重　70kg
　（順帶一提…72kg才是最棒
　　的）
◎喜歡的食物　Calorie Mate、
　Nature Made、麥當勞的吉
　士漢堡
　（順帶一提…這是最近迷上
　　的）
◎討厭的食物　生魚片、肝臟
◎腳的大小　28cm
　（順帶一提…腳的小趾頭形
　　狀很奇怪）
◎視力　右0.4 左0.3
　（順帶一提…開車的時候會
　　戴眼鏡）
◎腹毛　無
　（順帶一提…本人是屬於想
　　要腹毛的體質）
◎保齡球最高分數　254分
　（是真的）
◎小時候，曾經自己用鉗子拔
　過牙齒
　（是真的）

◎幼稚園的時候很調皮。
◎幼稚園的時候，曾經跟老師
　撒謊，說「今天我妹妹出生
　了」，然後老師打電話到爸
　爸的公司，爸爸就從公司早
　退了。
　（回去之後被爸爸罵死了）
◎幼稚園的時候，喜歡住在附
　近的yoko醬。
◎幼稚園的時候，喜歡摸老師
　的胸部。
◎幼稚園的時候，只上了一次
　的鋼琴課就挫折了。
◎在幼稚園的畢業典禮上，用
　又大又清楚的聲音說出了自
　己將來的夢想，卻把想當上
　「職業棒球手」說成「職業
　高爾夫球手」。

以上。
（另外…真正有被問到的只有
身高・體重・喜歡的食物而
已，但覺得只有那樣的話不太
夠，所以自己加了一點其他問
題。）

就是這樣

今天也好好加油吧ヾ（´ー｀）

Morning call

那麼，繼續昨天的話題。

研二也順利地從幼稚園
畢業了…

開朗地上了小學。

◎一入學就立刻加入棒球社。
（順帶一提…因為家裡很
窮，直到2年級為止，只有
我自己一個人的制服顏色跟
別人不一樣，還因此被高年
級的人當作白痴，真的是超
糟糕的開始。）

◎一入學就立刻偷了東西。
（到草莓栽種室偷草莓被發
現，到了7歲才知道偷東西
是不對的。）

◎小學3年級，發生了人生第
一次與人吵架互毆的事件。
對手是yohei君。
（順帶一提…我打輸了。）

◎小學4年級，喜歡上了如同
女神般存在的mayumi醬。
（之後雖然有交往，但連手
都沒牽過就分手了。）

◎研二終於在小學5年級的時
候，很快地學會了短跑中的
瞬間爆發力技能。
（不過，卻沒注意到自己偷
跑，在運動會的時候讓爸媽
的顏面掃地。）

◎同樣在小學5年級時，我的
棒球夥伴ta醬把100元硬幣
吞進肚子，直奔醫院。

◎在小學6年級時，相信自己
一定可以成為棒球選手，一
心專注於棒球到最後，腦筋
就變得越來越不好。

◎終於，研二的腦筋不好到連
老師也覺得想吐。

◎到最後，由於研二的腦筋太
差了，所以媽媽就離家出走
了。

以上。

就是這樣

今天也好好加油吧ヾ（´ー｀）

Morning call

早安（・∀・）
那麼，繼續昨天的話題。

開朗地從小學畢業的研二…

接下來就要上中學了。

◎首先，在中學1學級的第一次段考，華麗地取得全班最低分。

◎在體育祭上毫不惋惜地秀出了短跑中的瞬間爆發力技能（小5時學會），終於發現自己根本偷跑。

◎發生了奇蹟，在1年級的時候被告白。…之後開始交往。
（不過，鼓起了莫大的勇氣打電話到對方家裡，卻因為追根究底地問了一些有的沒的，隔天就被甩了…因為這件事，讓研二得到令人痛苦萬分的「女性恐懼症」。）

◎從超黃的A書裡獲得了難以忘懷的感動。

◎從超黃的A片裡獲得了難以忘懷的感動。

◎從超黃的老師那裡獲得了難以忘懷的感動。
（思春期的開始啊。）

◎中學2年級的時候，發現到自己的個子很矮，因此瘋狂地吃小沙丁魚（小魚乾）牛奶。
（因為不會立即看到效果，所以持續吃到中學3年級。）

◎中學2年級的時候，長久以來的願望實現了…小雞雞的毛終於開始蓬勃生長。
（當時，因為體毛稀少而一直被當作小孩子。）

◎中學3年級時，周圍的人都是因為太頑皮了而被老師約談，而研二卻是因為頭腦太笨了而讓父母被約談。
（可以聽到母親的心碎裂的聲音。）

…因為這件事，研二開始瘋狂唸書，假裝的。

◎之後，研二對棒球這塊還有可努力的價值，因此獲得推薦至棒球學校就讀。
（雖然想進入強者名校，但因為太矮了所以決定進入弱小一點的學校。）

以上。

就是這樣

今天也好好加油吧ゞ（´ー｀）

最終回

如此一來，研二呢

幼稚園⋯
小學⋯
中學

雖然沒有光鮮亮麗
但也順利地完成義務教育
並且⋯
奇蹟似地進入了高中。

◎跟大我2歲的姊姊進入同一
　所高中，研二隨即發現姊姊
　原來是不良少女。
　（託姊姊的福，受到身邊每
　個大姊姊的疼愛，覺得就這
　樣死掉也無所謂。）
◎首先在小考試中，因為頭腦
　太笨而出名。
　（不出所料，在1年級的期
　末考試時遇到了留級的危
　機。）
◎唸商業科的研二，為了要從
　留級的危機當中脫困，跟熊
　谷老師約定一定會拿下簿記
　3級的執照。
　（這就是所謂的「華盛頓條
　約」。）
◎順利拿到簿記3級執照的研
　二。總算升上了2年級，大
　概是這個時候⋯注意到自
　己正在長高當中。
　（成長期開始⋯後來研二說
　在睡覺時候，都「聽得到骨
　頭軋軋作響的聲音」）

◎隨著個子長高而開始得意起
　來的研二，學同樣在棒球部
　裡，因為留長髮而很受歡迎
　的友人一樣，開始留起憧憬
　中的長髮。
　（高中出頭天的開始）
◎噁心研二留著長髮致力於棒
　球。
　（和友人合力一起成立了噁
　心棒球部）
◎以擊落天上的飛鳥的氣勢，
　持續磨練噁心度的研二，終
　於也開始染指樂團。
　（實現怨念，在文化祭的時
　候開了一場Live後⋯無法忘
　記當時的歡呼聲，更加被樂
　團的魅力所吸引）
◎有這樣經歷的研二，兼顧了
　腦殘度、噁心度的高中生活
　閉幕了。

研二在高中時所創下的紀錄

◎在高中時期所成長的身高
　162cm → 180cm
　（18cm up！）
◎在高中時期所留長的頭髮
　1cm → 30cm
　（29噁心cm up！）

手機小說「研二外傳」

煩（完）

夜晚的忍耐比賽

不管何時

你都是傳說中的帥哥…

跟喜矢武豐比的話

是否能一直不避開視線呢??

…那麼

開始了。

你看！

你看!!

你看!!!

你看!!!!

呼呼…

怎樣？

是否到最後都沒把
視線移開呢??

Love Call

奴。

你一好 我叫做樽美酒研二
（darvish · kenji）。

這次，我要寫信的對象是，
kenji world。我發現它的名字
和樽美酒kenji的kenji一樣，讓
我覺得這絕對不是偶然，而是
必然！這一定是打從一開始就
連結在一起的命運中的相遇，
便開始寫信。

那，

如果可以的話…

請您把我當作吉祥物來使用好嗎!?

例如
連男性內褲都能穿得

如此漂亮…

也能有這麼少女的感覺…

偶爾還能當做模特兒…

或者

當作職業摔角選手…

就算再怎麼不知如何
使用的時候

奴。
也可以用成這樣…。

基本上…

把我當作萬用選手或其他的什
麼都行！

是說，

如果只能許一個願望的話

拜託請給我便當。

不…

果然還是什麼都不要好了！

請…請忘掉吧
(;´▽`A``不安不安

Morning call

1■無題
研二桑
理想中的女性是怎麼樣的人呢???
好想知道呀喵～(。-∀-)♪
◎可以與我這種鬆散個性合得
　來的人(*°-°*)

2■無題
研研喜歡的類型是？
◎最重要的是內在（這點我可
　不妥協）

3■無題
Q.喜歡異性哪些部位？
(^o^)
◎渾圓的屁股(〃∇〃)

4■無題
★喜歡什麼類型的女生呢？★
◎這個剛才問過了
　(°∀°) b

5■無題
我想當研二的老婆。
要怎樣才能當上呢？///
◎對象是研二的話最好還是不
　要吧((o(-˘-;)

6■那麼…
你想成為什麼樣的爸爸呢？
◎換洗衣物可以混在一起洗的
　爸爸

7■無題
喜歡的關東煮材料是什麼？
(^-^)
◎白蘿蔔和炸油豆腐

8■問題
『杜鵑不啼，XXX』
如果是研二的話，會怎麼做
呢？
◎『就讓他笑吧』

9■無題
如果小研研的女朋友名字叫做
tomomi的話，你會給她取什麼
曬稱呢？
◎揉揉師

10■無題
研二桑，我想跟你結婚
(・ω・)
◎我性慾很強還是不要比較好
　喔(〃∇〃)

11■無題
幾歲的時候想要結婚呢？
◎如果能找得到對象就結
　(/ω\)

12■無題
想要女生親手做什麼料理給你
吃？
◎甜的煎蛋

13■喔喔喔
最喜歡lynch.的哪一首歌？

◎Adore。

14■無題
紅豆包是豆餡派還是泥餡派？
◎豆餡派。

15■無題
那麼，雖然是常見的問題，
研二二喜歡的女性類型，外表
和內在分別是哪一種類型呢？
請告訴我！(^O^)
◎外表現在尚未有定論，但似
乎傾向於喜歡性格讓人覺得輕
鬆舒服的人。

16■無題
不小心懷了研二桑的孩子。就
算有了小孩，我們夫婦倆還能
卿卿我我、愛來愛去到什麼時
候呢？
◎私底下無限卿卿我我The
forever

17■無題
如果研二二沒有加入金爆，現
在會做什麼呢？(´ー`)
◎生小孩

18■無題
研二有養寵物嗎??
如果要養的話，會養什麼呢？
◎當然是…貴賓狗

19■無題
有被大姊姊包養過嗎？
◎沒有，但想被包養看看
 (〃∇〃)哈啊哈啊

20■無題
問題！ 登登
喜歡的異性的頭髮長度、髮色
是？
◎自然風的感覺(*°‐°*)

就先這20個吧(°∀°)b

那麼

今天也好好加油吧～
ヾ(´ー`)

21～40

21■問題
內褲的顏色是～(∀)??ww
◎全是水藍色

22■無題
那一種女孩兒
才是你喜歡的類型(*°A°*)?
◎剛剛回答過～啦
(σ・∀・)σ

23■換我！
醒來之後發現喜屋武桑跟研二桑兩個人的身體互換了！
那麼，變成喜屋武桑的研二桑會做什麼呢？（笑）
不好意思是個無聊的問題
(・・A；)
◎消除烏龍派出所的記憶

24■無題
如果能和團員其中一人互換身體，會想變成誰呢？
◎變成喜矢武桑，然後上BOOK OFF賣掉烏龍派出所的漫畫。

25■無題
鄉下和都市，比較喜歡哪一邊？(*>ω<*)
◎如果是要養育小孩的話，當然是選鄉下。

26■無題
化妝用具是用哪個牌子的？
／(^O^)＼

◎三善。

27■無題
想當研二二的老婆，該怎麼做才好呢？(〃д〃)
◎妳值得更好的人(°-Å)

28■直白講
控哪個部位？
身體的部位或者是特有的舉止也行，盡情地述說吧(・ω・)
◎渾圓屁股萬歲ヽ(°▽、°)ノ

29■無題
喜歡的女性類型是
(*´д`*)?
◎回答過了嘛(*v.v)。

30■無題
Gachupin Challenge Series裡，穿紅色衣服的人，為什麼一臉正經？
www
◎因為那是給大人看的。

31■無題
外表和內在，怎樣的感覺才是喜歡的類型？
麻煩您了(*°-°*)
◎回答過了嘛(*v.v)。

32■無題
我有問題(・∀・)/
對研二桑而言，也有煩惱的事情嗎？←失禮（笑）

有煩惱的時候，都是怎麼解決的呢？
◎思考著要怎麼解決煩惱的事情時，自然地就把煩惱的事情忘掉了。(*´σ-`)

33■真切地！
如果同樣身為玩團的人就可以交往了嗎？
迷妹的話不行嗎？
(*´д`*)
◎戀愛無界限呢。

34■無題
金爆的歌裡面，研二二最喜歡哪一首？
◎あしたのショー

35■無題
在研二二的人生當中，覺得最糗的事情是什麼？(*°◇°)
◎2○歲時的漏尿。
(///▽//)要保密喔

36■問題
那問個跟小孩有關的問題
會想給小孩子取什麼名字？
◎請給我時間好好地思考一下
(*°-°*)

37■問題!!
喜歡多大的胸部？
("▽")
◎(///▽//)哈啊哈啊

38■問題！
可以跟我結婚嗎
(p_q)??w
◎請讓我考慮一下(*v.v)

39■♪
研二和女孩子約會時，NO.1最想去的地方是哪裡？
◎夜晚在海邊聊天or富士急 Highland

40■問題(^-^)/
請告訴我衣服和鞋子的尺寸
(・∀・)come on
◎衣服大多是穿L size，鞋子則是27.5cm

厚厚…

我可以稍微小睡一下嗎??
(T▽T;)

41～60

41■那麼，我提問了！
我一直想請教研二桑，若將地球上的所有生物放大2mX2m後，讓他們戰鬥，覺得會是什麼最強？前提是不可使用槍和刀，但若是使用與生俱來便有的尖牙利爪就OK。我覺得「螳螂」是最強的！
◎Troussier

42■無題
初次H是幾歲？♪
◎我是處男。

43■問一題！
會喝酒嗎？
會的話喜歡什麼？
好想一起喝
(*´д`*)!!!!
◎芋頭燒酒

44■無題
研二討厭個子高的女孩子嗎
(;_;)？
◎怎麼會討厭！

45■問題
小研研有上過月刊Kurume嗎
(・∀・)？
◎沒有耶…想上看看
(*°-°*)

46■無題
請告訴我以前主唱時代的事。
是怎麼樣的一個樂團之類的…。
◎青春樂團（真的）

47■問題！
小研研的身高是多少？
◎181公分

48■無題
讓你覺得最一幸福的時候，
(*´д`*)是什麼時候呢？
◎現在。

49■無題
如果可以的話，是否能告訴我去上海萬博演出時的由來？
真的很在意。
不好意思，是個無聊的問題。
＼(＿)
◎不好意思…我也不知道
(￣－￣;

50■問一題！
除了熊貓以外，不玩其他的cos了嗎(`・ω・´)？
◎我什麼都玩。（例如…佛利沙大人、眼珠老爹之類的）

51■無題
101什麼的沒辦法！
我家有貴賓狗，不過是白色的你會喜歡嗎？

順帶一提，
名字叫做噗助。ww
◎把噗助…給我
（〃∇〃）

52■無題
前100個…！
ㄟ~那個，喜歡的體位…不，
你最喜歡媽媽哪一道親手料
理!!?
我會練習那一道的(*>ω<*)
◎壽喜燒（要甜辣的）

53■無題
研二桑，你喜歡我嗎…
(*˚ˎ˚*)?（笑）
◎喜歡（〃∇〃）

54■無題
ㄟㄟㄟㄟㄟㄟㄟㄟㄟ…
雖是個普通的問題
「喜歡的女性類類類類類
型」是什什什什麼樣樣子子
子?!?!?
◎我答過了嘛(*v.v)。

55■無題
會讓研二想拿起來看的歌迷信
是什麼呢？
超想知道的·ω·´
◎寫著「喜歡」2字的話，總會
　不小心重看好多遍(〃∇〃)

56■那個！
不倒翁口味的咖哩跟咖哩口味
的不倒翁，如果世界上只能
有一方存在，會選哪個呢？
（笑）
◎不倒翁口味的不倒翁

57■問題
太喜歡研二桑了，都快變成研
二桑>男友了
不，可能已經變成這樣了
這份感情，我該如何宣洩
呢（笑？
之類的好無聊喔我www
◎讓我來愛你(-_-メ

58■問題！
有喜歡的口音和方言嗎??
◎偶好喜一番
　（福岡腔的「好喜歡」）

59■無題
如果要跟團員交往的話，想要
跟誰呢？＼(^O^)／
◎我才不要咧~
(;´Д`)ノ

60■無題
長髮、短髮、中長髮，喜歡哪
一種呢?(*´∇`*)
◎都好~ (*⌒∇⌒*)

61〜80

★ 61■無題
對研二而言,控制慾強的人或給予過度放任般自由的人…哪一個比較好呢?(´д`)
另外,研二是屬於哪一種類型?(´・ω・`)
◎給予我自由的人(*゚-゚*)…不過,我是屬於稍微會給點束縛的人(/゚o゚)/要乖乖回來喔!

★ 62■無題
性感帶在哪兒呢?(^-^)
◎下次要不要一起來找看看呢?(〃∇〃)哈啊哈啊

★ 63■無題
覺得戴眼鏡的女孩子如何?會覺得眼鏡很萌…嗎?¦•ω•)
◎好萌好萌～
(〃∇〃)哈啊哈啊

★ 64■舉～手(^O^)／
問題～♪ 結婚的話,想要幾個小孩～?
◎3個

★ 65■無題
老實說,可曾覺得「我也開始走紅了啊～」?
◎環境確實逐漸在改變。不過…從不覺得得意是件好事(*゚-゚*)打算一生都以謙卑的心活著。

★ 66■哈囉～
喜歡哪種女生內褲?(￣▽￣;)
老頭子的我(￣▽￣;)
◎基本上,我是不管哪種都會興奮的類型。

★ 67■☆
喜歡女生哪一種髮型?(•∀•)
◎澎澎的

★ 68■那麼
理想中的告白場景是??(/ω＼)
◎煙火大會(詳細過程保密)

★ 69■趕上了～
請報出三圍尺寸,各部位由上往下!拜託!
◎雖然沒量過…從上而下分別是100・75・90,大概是這樣吧～(*゚.゚*)ゞ

★ 70■無題
問題!雖然有喜歡的人,但總是無法順利傳達心意…如果是研二二,你會怎麼做呢?(∵)
太正經了不好意思←
◎寧為玉碎,不為瓦全(碎掉的話會安慰你的(*^.^*))

035

71■無題
收到什麼慰勞品會覺得開心
呢？
◎並沒有想要的欲望。
　　（如果收到Calorie Mate或
　　許會很開心(//・_・//)扭捏扭
　　捏）

72■無題
研二喜歡哪一個漢字??w
◎合體

73■問題
跟家人或者團員們之間的感情
好嗎？
我家是家人之間感情超好的那
種。
(*´▽`)
◎感情超好～(°∀°) b

74■無題
研二有打工過的經驗嗎？
(*^ω^*)
◎柏青哥・勞力系・服務生

75■有～個問～題
那麼，我要問研二問題了！
要問跟戀愛有關的w
會主動跟喜歡的人告白嗎？
還是屬於等喜歡的人跟自己告
白的類型？有趕上嗎w
◎屬於等對方跟自己告白，結
　果也沒人跟我告白，平順地
　過完一生類型。

76■無題
因為跟朋友有聊到…如果要給
女生cosplay的話？
＼^^／　什麼都可以喔♪*.°
◎內褲一件

77■無題
覺得喜歡棒球的女生如何呢？
我喜歡到可以跟男生一起玩棒
球那樣地喜歡。
◎那真是太棒了(〃▽〃)

78■無題
那麼我問了！
研二喜歡我嗎？（笑）
如果不好回答真是抱歉了！
◎當然喜歡囉(-_-)╳

79■無題
研二崇拜的人是誰呢!?
◎鈴木一朗先生

80■打的進100問裡面嗎？
喜歡營養補充飲料嗎？
如果喜歡的話，喜歡哪一種營
養補充飲料呢？（可以把推薦
的送給你嗎？）
◎蔬菜果汁（*v.v）

Last～

★ 81■無題
有問一題
以前有在聽什麼樂團的歌嗎？
◎GLAY

★ 82■無題
現在，有深愛著的人嗎？
歌迷和家人不算喔！
◎拼命地尋找中
　(∕´▽`)∕在哪～

★ 83■無題
請告訴我喜歡的女孩兒類型
(∋＿∈)
◎有寫過了嘛～(・∀・)

★ 84■無題
那麼～(・∀・)∕
研二二喜歡什麼樣的女孩子
呢～？？？
就想問看看這種平凡點的問題
www (∕∕∀∕∕)
◎有寫過了嘛～(・∀・)

★ 85■問題!!
初吻是在什麼時候(*´ω`)!?
可以的話，請詳細描述當時的
情景!!
◎小學1年級的時候對草皮悄
悄地(￣*￣)啾～

★ 86■請一問!!
會喜歡喜愛髒梗的女生嗎？(笑)
◎超喜歡(∕∕▽∕∕)哈啊哈啊

★ 87■問題(∧ω∧)
要談戀愛的話，想談怎樣的戀
愛呢(*'ω')？
◎風浪甚少的平穩戀愛
　(*°﹣°*)

★ 88■問題
研二桑房間的窗簾是什麼顏色
的呢？
◎紅色～

★ 89■問題
【關於研二二的美肌】
我要問白妝研二問題。
請問你是用什麼牌子的卸妝和
化妝水呢？
（前面你是寫說用三善的卸
妝霜，但好像有2種耶。）另
外，除了化妝水之外，還有在
用什麼其他的嗎??
全臉上白妝果然還是很傷肌膚
的吧…？
◎百均的化妝水

★ 90■無題
研二二是S？…M？
◎完全是M

★ 91■問題一！
研二在沒有工作的日子裡，都
在做什麼呢？
初次留言失禮了(>_<)
◎騎機車兜風

92■無題

・娘娘腔裡的領帶是在哪裡買的呢？（實在）
・剃り殘した夏裡穿的襯衫是哪一家出的？
最喜歡的歌曲是哪一首呢？
好像問題太多了不好意思
(´ ` ;)
◎領帶・原宿zenmall
剃り殘した夏的衣服・優衣褲・最喜歡的歌曲・「ポニーテールとシュシュ」

93■無題

請分享學生時代時發生的超級糗事。笑
◎在游泳大會上沒注意到自己偷跑，游了25公尺之後才發現大家用著冰冷的眼神看我，至今令我無法忘懷。
(´_。)

94■無題

哈一伊哈一伊!!問題
研二二喜歡年輕的還是年長的？另外，喜歡多大的胸●部？
想問研二二很多問題，不過如果你回答了這些就放過你，不再多問了("Д")www
◎都好("▽") 讓我揉揉吧～

95■無題

喜歡腳的size是?!
◎27.5cm

96■有！

(「・ω・)「＜枕頭是朝向東西南北的哪一方位？
◎現在住的地方搞不清楚方位啊(´□`。)

97■無題

對研二而言，鼓是什麼？(笑)
◎秘密基地

98■無題

問題！研二桑不管什麼樣的女生都愛嗎？像是女高中生之類的……（就是我www）
◎嗯("▽")

99■無題

那麼我問了♥
平常都是穿什麼睡呢？///
◎露鳥不穿(*⌒▽⌒*)舒爽舒爽

100■嗨伊嗨～伊

問題(^O^) /☆
研二二，現在在戀愛中嗎(^^)??
喜歡什麼類型呢??
◎妳…這…型(⌒＊⌒)嗯～

厚厚…100個…
結束了(;´Д`)哈啊哈啊

沒想到
還蠻累的(;´▽`A``

Feint

加油日本…

加油日本…

加油日本…

加油…

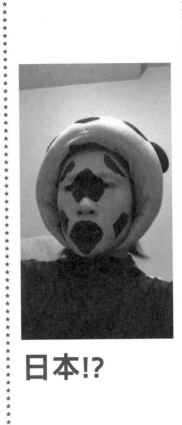

日本!?

此時的
Golden Bomber

● 「ワンマンこわい」巡迴演唱
會，涉谷O-WEST 場完售，決定
6月25日再次公演。

白天的溫泉真是棒啊～

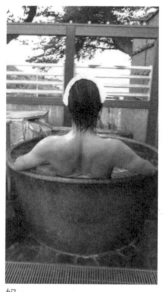

奴。

之

後

的～

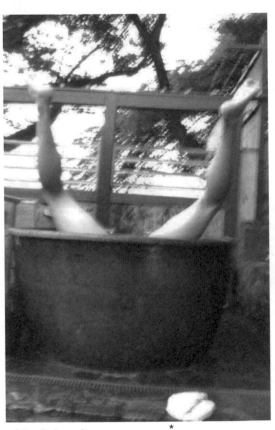

犬神家

2010/07/04 21:50:56

不要游危險

其實…

在這之後…

奴。

輕微溺水了(*°-°*)

所以

好孩子

不要模仿喔
(:_;)

**此時的
Golden Bomber**

● 7月21日,Best Album『ゴール
デン・アワー〜上半期ベスト
2010〜』發售。

043

就在這時…金爆的專輯
正爆發性地狂賣的樣子。

TOWER RECORDS專輯好像
登上公信榜週榜的樣子，
所以報告一下
((((;ﾟДﾟ)))) 慌慌張張

…厚厚

真的嗎?? (∧▽∧;)

因為太破天荒了
所以放張素顏照
(;´Д`)ノ 哈啊哈啊

第1名SMAP大哥

第2名YUI姐

第3名

ヽ(;´Д`)ノ萬～歲

金爆（￣ー￣;

咕哇啊啊啊啊
（吐血）

處理不要的照片方法。

★ 首先到販賣處…

★ 然後

★ 排隊

★ 如果買了2500日幣以上的話

★ 就抽一張拍立得照片。

★ 購買吧。

★ 然後

★ 不知是不是神的惡作劇

★ 要是抽到了研二的
照片的話

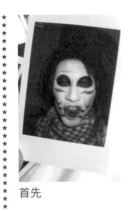

首先

先嘖個一聲
（這裡是重點!!）

是要丟到身邊的垃圾桶呢

還是丟進馬桶沖掉

要是這樣做…不過因為
馬桶和照片的性質不合
恐怕會害下一位的屎無法順利
沖走…

所以還是丟進…

碎紙機吧。

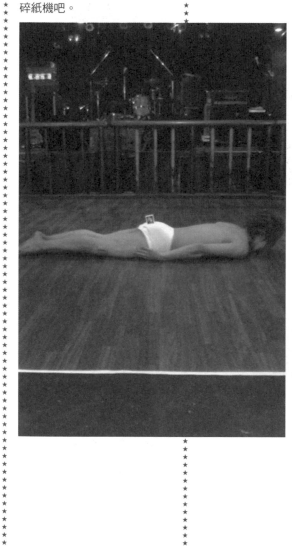

您了解真正的小混混嗎？

小混混啊，真的…

很可怕。

不但立刻就會對周圍的人

挑釁…

讓他開車的話…

引以為傲的飛機頭，又會頂到車頂而壞了他的心情…

在常去的飲料店裡…

抽著菸…

跟死黨閒聊對這世界的不滿。

不過…

要是死黨離開了⋯就會像變了個人似的

很有禮貌⋯

偶爾換個心情⋯

點個冰淇淋蘇打讓你瞧見他少女心的一面⋯

要是看到需要幫助的人⋯

就會率先⋯

跑去幫忙。

這就是…

大家所不知道的小混混…

也是他們原本的面貌。

另外，這次之所以想要寫出這件事是因為

我想要表達，在這世界上，仍有許多的小混混無法展翅飛向廣大的天空。

藉此機會

告訴大家世界上的小混混並不是「全部都是壞人」
如果能多少除掉這個既有的觀念的話。
我會很高興的。

Adios。

擁有全世界最美的
飛機頭男人

樽美酒 研二

此時的
Golden Bomber
● 鬼龍院桑骨折
● 於神宮外苑的煙火大會中演出
● 於niconico大會議中演出

回覆留言的夜晚

★ 如果您不嫌棄的話((ry
★ 最近我剛滿16歲
★ 已經可以結婚了喔～(*´艸｀)

★ 混…

★ 混混混混…

混帳東西——!!

★ 十…
★ 十六歲的話

★ 鮮嫩活跳…(;´Д｀)哈啊哈啊

★ 不！　不行不行！

★ 十六歲的話

★ 不就是被列為瀕臨絕種（ㄅㄧㄣ
ㄉㄞˊㄌㄧㄥˊ, ㄐㄩㄝˊㄓㄨㄥˇ）

★ 青春當中的最青春人類嗎！！

★ 那樣的人類為何要…

★ 為何要…

★ 誘惑我這個比紅毛猩猩還笨的
人呢??

★ 對了…

★ 是陷阱。

★ 那是

繩子。
或是

繩索嗎？

使用繩索的話

不是需要蠟燭嗎？

蠟燭嗎…

使用蠟燭的話，請務必注意不要燙傷。

因此

16歲的青春girl呦…

妳的人生現在才開始

從現在開始是最重要的時期。

會有很棒的男性♂大～量出現。

所以

像我這樣的大叔…

就放棄吧。

另外在最後…

好好地

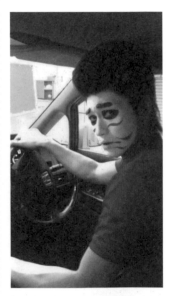

看清男人♂喔。

再見囉。

呼呼…

就這樣了(-_-メ

回覆留言的深夜

★ 研二桑　^ω^

我13歲orz
若是也不能結婚的話
也無法讓研二抱我吧…or2
請抱我（ry

ㄅ…

ㄅㄅㄅㄅㄅ…

板東英二～!

13歲…

13歲的話不就是國中一年級的
小妹妹嗎。

順帶一提敝人我…

蛋蛋毛是14歲才開始長的…

所以，在那之前都還圓潤圓潤
光滑光滑…的

不要說那些有
的沒的啊～!!

總之

13歲的小妹妹呦…

不可以戲弄大叔喔。

對妳而言

還有好～多好多可以做的事

例如
為了長高，而喝牛奶之類的
（80%的大人都對自己的身高
不滿意※樽百科調查）

而且

在體育祭時，一定要傾慕應援團團長。

其他的

像是拜託朋友在放學後，約喜歡的佐藤君啦、山下君啦、豐田君啦，在料理教室前告白。
（祝妳成功※來自樽先生的苦悶聲援）

還有…最麻煩的是

叛逆期

這東西很麻煩喔。

先跟妳說了

這真的超煩躁的。

不過
若是這樣就頂撞父母親
可是中了叛逆期這混帳的詭計。
總之

要找出可以讓自己樂在其中的事！

社團活動也好、唸書也好、玩魔物獵人也好、

搖滾樂也好、手扇子也好、撲撲樂團的舞台什麼的都好！

若是能樂在其中的話，應該多少能緩解焦躁。

然後在最後

要好好地
珍惜自己唷。

呼呼…

就這樣(-_- メ

小混混…騎著引以為傲的機車回家

澎嗚澎嗚澎澎嗚！

澎嗚澎嗚澎澎嗚！

澎嗚澎嗚澎澎嗚！

今天也讓引以為傲的
機車嗚叫～…

好了！你們這群人！

給我好好地
跟上來吧 !!
(￣ ㅅ ￣ 凸

啊…

安全帽…

奴。

夜露死苦!!

那麼

今天也辛苦了～
ヾ（´ー｀）

噗～嗚

此時的
Golden Bomber

- 9月4日，參加FM802所舉辦的活動@心齋橋QUATTRO中演出
- 於惠比壽LIQUIDROOM中舉行公演

心臟弱的人請勿觀看

鏘

鏘

鏘

ヽ(;´Д`)ノ呀啊～

`2010/10/27 14:02:49`

暫且

研二畫師的昨日作品…

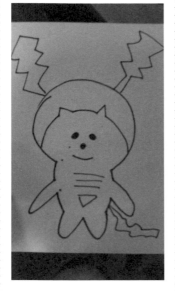

皮卡丘(´・ω・`)

能過關嗎？

此時的 Golden Bomber

● 「全力バカ」巡迴演唱會和「又不敢問你的電話號碼」樂曲演奏場，10月裡舉辦18回

接下來…

研二畫師呢

畫了
「麥當勞裡白臉的那個人」

像這樣

φ（．_.）沙沙沙沙沙沙～

φ（．_.）沙沙沙沙沙沙～

沙沙沙沙沙沙Thir—ty

叩咚

100

奴。

厚厚…

敬請

保佑麥當勞的
業績別下滑

哪裡都找不到!!!!!!!!!

奴。

本日的晚餐想說來吃
碗烏龍泡麵…

加入熱水之後，我這個廢渣傢
伙才發現沒有筷子(σ・∀・)

想了

各種方法之後

登！

樽小研的

「Gold・Special・
Ethnic Finger」

姆姆！

唉呀失禮…。

考慮到因視點的不同
可能會有人覺得猥褻…

奴。

還是…加點馬賽克上去

可是還是

太燙了

奴。

還是讓飯店的牙刷和

樽小研的牙刷

進行初次的合作讓我可以開動
吧(。-人-。)

稀有的1張

那麼…

恭敬不如從命

就讓我們合體吧。

（研二）
「喜矢武桑要上囉！」

（喜矢武）
「喔～～～～！」

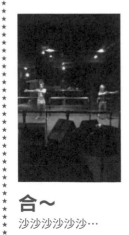

合～
沙沙沙沙沙沙…

～～～～

沙沙沙沙沙沙…

～～～～

認真！

體!!

喝啊!!
澎一卡！

奴。

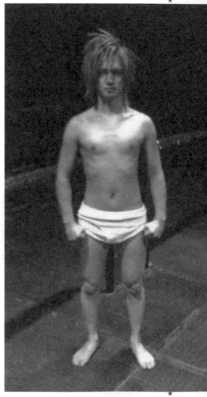

樽美酒 喜矢武二!!

好的！　那麼

各位喜矢武迷們…

我們接受客訴
(T▽T;)

謝罪文

我啊

大概把身為國民偶像、

誇耀世界、笨拙吉他手
喜矢武桑…

奴。

變成了這樣。

這次這件事

完全是我個人的

興趣

對此我向各位喜矢武桑的歌迷
們致上我最深切的歉意。

因此

要是能勞煩各位歌迷之手

奴。

把它丟進垃圾桶的話

那真是幫了我一個大忙。

065

另外

丟到垃圾筒時需要注意一點

奴。

請將寶特瓶分開丟

這樣也能節省Live House工作人員整理的時間o (＿＿*) o

結合大家的力量

「比來的時候 更美麗」

…只要把這句話當作力量

就能讓世界僅有的
一朵花

綻放

您覺得如何呢??

因此

在最後教各位正確丟垃圾的
方法(・ω・) b

記得飲口…

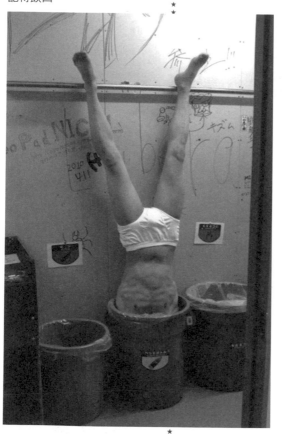

要朝下

北海道的TOWER RECORDS

承蒙此處關照，因此過來打個招呼。

奴。

就像這樣

受到極為熱烈的歡迎(∥∇∥)
實在不甚感激～

之後

因為他說在店內的立牌

不管要對它做什麼都
可以…

所以喜矢武桑自己就率先

奴。

把自己的脖子折斷！

然後，那顆頭到底是要來做什麼呢？

奴。

還是又跟研二合體了。

因為喜矢武桑的頭太小了

總覺有點噁(￣Д￣;口怕～

然後

還把「Golden Bomber」這個名字給改了！

苦惱思量了許久

結果，決定改成…

奴。

『INASHIBOMBAYE』

厚厚…

玩到爽(￣—￣;

因為這樣

去札幌店的時候

一定要去看看我們的精心創作喔～
(;´▽`A``
INASHIBOMBAYE～

615 pointo

本月號的

奴。

FOOL'S MATE

當中的…

『覺得哪位藝人最喜歡動物？』

這個問題…

奴。

第1名!!

ヾ(。`Д´。)好啊

雖然不知道是不是真的第1名…

不過真的是很喜歡動物這一點

是不會錯的
(*°_°*)

投票給我們的各位

謝謝～(*^.^*)

果然，不管是什麼事，只要得第1名就會很高興(*^-^)b

Morning call

今天呢…

告訴各位一個研二桑
不為人知的秘密…姆呼呼

那麼就儘快…

開始吧。

(。ー;)呼～

咚磅咚磅咚磅咚磅！滋磅咚咚
滋磅咚咚！啪鏘咚啪鏘咚！

咚磅咚磅咚磅咚磅！滋磅咚咚
滋磅咚咚！啪鏘咚啪鏘咚！咚
磅咚磅咚磅咚磅！滋磅咚咚滋
磅咚咚！啪鏘咚啪鏘咚！

**咚磅咚磅咚磅咚磅！滋磅
咚咚滋磅咚咚！啪鏘丼啪
鏘丼！炸蝦蓋飯！恥垢！
嗚啦嗚啦嗚啦嗚啦！嗚啦
嗚啦嗚啦嗚啦！嗚啦～!!**

咚磅咚磅咚磅咚
磅！滋磅咚咚滋磅
咚咚！打鼓是表
情！愛情！友情！
感情！同情！社
長的千金～！咚
呀～～～

哈啊哈啊哈啊哈啊 (￣Д￣;

…

呼呼…

即使像我這樣的人

想做的話～還是做得到的

ﾉ一☆閃亮

就是這樣

早安 (。・ω・) ﾉﾞ

現今，研二
邁入30歲了

★ 各位

★ 初次見面

★ 這是

★ 邁入30歲有點大人樣的我

★ 今年也請

多

多

指

教!!!

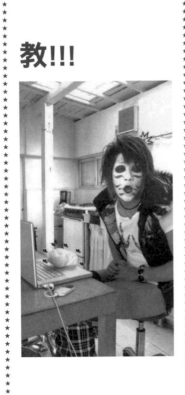

討厭～啦 (〃▽〃)

此時的
Golden Bomber

● 11月10日，Visual Rock Fes@涉
谷AX中演出

聽說是想打個招呼。
…可以麻煩大家理一下他嗎？

喂小毛頭！

來跟有看我們影片的大家打聲招呼！

長大的話打招呼這件事可是會變得很重要的！

別以為不打招呼也可以活得下去，人生可沒有那麼簡單啊！

好了 說聲『謝謝』來聽聽！

快點！

不要笑！

認真地做！

好了 說聲『謝謝』啊！

內褲還穿得比我的還帥！

快點！

我不是說了要認真地做了嗎！

快點！
快點！

混蛋東西～!!!

不要擅自脫掉啊～
www

076

睡前的宣言

我來介紹一下我的家人。

我跟

狗狗。（瑪琳醬）

還有…

我跟

世界上嘴巴最臭的狗。
（馬克醬）

接著最後是

我跟

光溜禿頭爺爺。

爺爺…

我…不想跟爺爺一樣變成光溜禿頭

所以會再稍微

堅持下去。

以上

超級堅韌的男子會

分部長　樽美酒 研二

大家晚安 (。‧ω‧)/

此時的
Golden Bomber

● 研二Birthday Live@名古屋
BOTTOM LINE，收到來自lynch.
葉月先生的影音留言

請勿點開這個部落格

喀鏘…

!!!?

咿~

就說了

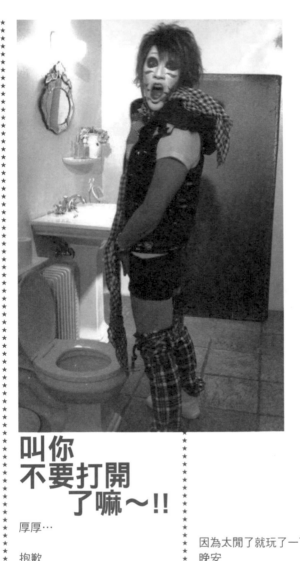

叫你
不要打開
了嘛～!!

厚厚…

抱歉

因為太閒了就玩了一下(-。一;)
晚安

與全世界為敵的照片

我知道在世界各地有許多粉絲。

我的所有全部…

不過

○○前輩說了，
去做！

那麼就請看吧。

實…

實在無法反抗(p_q)

3

但是

2

我已經做好了覺悟。

1

奴。

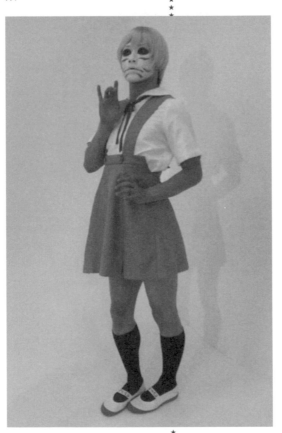

綾波研二（30）

※受理客訴。

此時的
Golden Bomber

● 12月4日，「全力バカ」巡迴
演唱會，於靜岡公演的會場，
TAMIYA股份有限公司的人員來
訪

殘酷天使的留言回覆

■無題
不能逃避…
不能逃避…
不能逃避…
不能逃避…
不能逃避…
不能逃避…
不能逃避…
不能逃避…
不能逃避…
不能逃避…
不能逃避…
不能逃避…
不能逃避…

果然不行啊…

快逃啊！
ε＝ε＝ε＝ヾ (*~▽~) ノ呀～

呼呼…

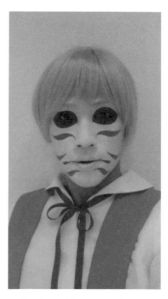

可不會讓你逃走喔!!

全人類研二化計畫
發動!!

全機全艦總攻擊!!

開火～!!!

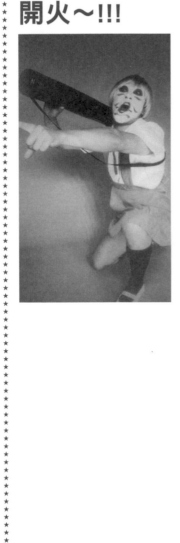

好的

就是這樣

其它的

請看FOOL'S MATE
(｡・ω・)/"

大半夜的真是不好意思

我回來了(・∀・)
今天發生的事情～…

奴。

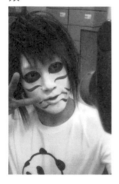

還是拍了一堆拍立得照片
(°∀°) b

當然下半身是…

發熱褲

因為想說今天也多拍一點
剛開始是…

奴。

像這樣，想來拍些好一點的
照片。

不過呢…

在拍了**800張**之後
在最後的10張左右…

奴。

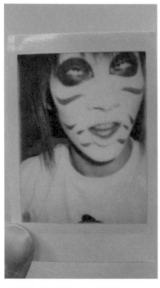

眼神都死了

抽到這張照片的人

對不起(*v.v)

一定會成為您的守護神的
（雖然不確定但不行嗎？）

就是這樣

研二今年的拍立得照片

還剩下…1200張

(￣▽￣+) 我會加油的！

然後這傢伙也來插一腳

奴。

Mukku先生說也想拍拍立得照片

奴。

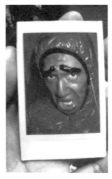

用他最帥的表情

奴。

讓我拍了20幾張 o (＿＿*) o

好歹

他似乎也有一些**尊嚴**的樣子…

如果要丟掉的話

請丟在工作地點

或者，先把它放入你學校職員室裡的碎紙機之後再丟掉。

這樣

萬一**丟棄的瞬間**被人看到的話…

雖然不太想這樣做

奴。

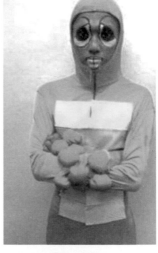

我就要去跟
Gachupin說

如果不要的話

今天也好好地加油吧！
(。・ω・)/゛

此時的
Golden Bomber

● 「SPA！」受訪（採訪記者：萩上chiki氏）

088

從研二的腋下飄出
香甜味道的街道

最近，隨著年齡增長

本以為會更加增添大人的魅力…

卻散發出華麗的（加齡的）香
味的研二…。

再這樣下去的話

恐怕所擁抱的女性，大家都會
怕聞到研二身上那華麗臭（加
齡臭）的味道

因此閉氣窒息而死。

想要避免此事發生的研二

奴。

美體霜!!

呼呼…
只要擦了這個

研二的身體
就會散發出芒果
的香味。

不過…
研二的身體太僵硬了

無法每個細微地方都擦的滑嫩
滑嫩的…。

所以… **拜託你們!!**

如果有在意的部位不管是哪個
部位都好!!

請在喜歡的地方
幫我…
擦一擦可以嗎？

好了快點!!

快啊!!!

啪嚓

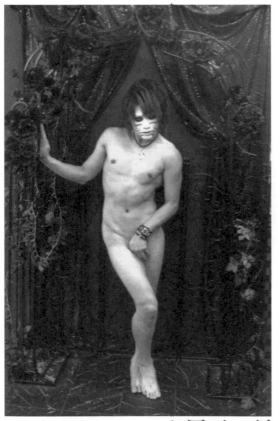

屎王・研二大人
www

ゞ(´ ー `) 我擦我擦

就一下下

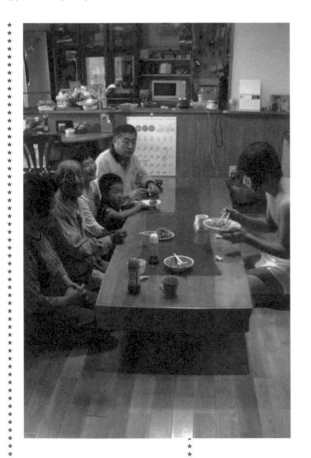

我回老家一下 (｡・ω・)ﾉ

重大發表

我們…

不會簽給Major

因為

想要一直耍白痴
（・∀・）¥

重大發表
是想傳達這點

(*^-^)ノ 讓大家失望了
對不起

好！

今後也會好好秀屁股的～!!
ε＝ヾ（*~▽~)ノ

此時的 Golden Bomber

● 噴灑啤酒慶祝在Dwango.jp下載
　數連續12個月奪得第一名
● 於涉谷AX舉行ワンマン公演

總覺得如果
不好好地說清楚的話不行…。

剛剛我把留言看完了～
(*°-°*)厚厚…大家

竟是那樣地為我們著想啊
(´・ω・`)
老實說真是嚇了我一跳。

順帶一提
Major出道會有什麼改變
或者因為Major出道，會有什
麼事情變得更好

對我而言，真的完全不明白。
即使絞盡我的腦汁…

Major=表
Indies=裏

我大概只能以那樣的理解程度
來跟大家談(￣ー￣;

不過呢…
如果Major出道，應該也會帶
來許多可以登上很棒的舞台的
機會
也會增加各種媒體曝光率吧

那樣的話
對團員而言也不一定接受…
特別是，我做的事情盡是一些
不適宜的蠢事…。

如果這個部份被限制住了

我…會失去幹勁(_ _。)
乾扁掉了

我加入這個團只知道一件事，
那就是「可以盡情地耍白痴」
這件事

一想到再也不能這樣做…
那麼其實現在的環境這樣就很
好了(*^.^*)

是說
現在！已經讓我覺得像是人生
中最幸福那樣地好了
(*°-°*)

若還要再奢求些什麼
我真的不知道了。

反而
再去妄求什麼的話反倒會遭天譴

嘛
不要再說那些難懂的事情了！

總之就跟上來吧！
我們會讓你們看看更棒的東西！

知道了嗎！
順帶一提
是我這個暫定團員在說這些大
話，不行嗎?? www

那麼
晚安 (。・ω・)/'

對散發出好氣味的女性沒有抵抗力的研二

今天不知為何從早上就開始蠢蠢欲動

在休息室附近一直瞄來瞄去
然後不小心…

奴。

找到小貓咪
(σ・∀・)σ

因為如此

再也無法壓抑心中的騷動
(〃∇〃)哈啊哈啊

終於…

抱住了了了!!!

姐姐，
要不要跟我一起
去玩啊～??

嗯～嗯

味道真～是香啊～
(///∇//)哈啊哈啊

然後

就在這個時候…

喀嚓。

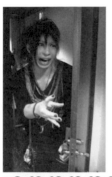

呀啊啊啊啊啊
　　啊啊啊啊!!!!!!!!
涼平～桑!!!

呼厚…

這…這一位是

涼平桑。。。(　°▽°;)

研二～你這傢伙～
居然把我的涼平桑～!!!
淳君對不起ヽ(;´Д`)ノ

已經太遲了笨蛋～!!!

砰叩!! 咚滋!!
喀鏘!! 噗滋!!
啪叩!! 我打!! **狂揍!!**

…啊

…啊啊

噗咻～

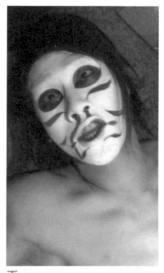

再…

再不…

多…多研究一下視覺系…

的話…

是不行的。。。

★涼平桑⇨所屬樂團為Megamasso，
　擔任吉他手一職，歌廣場淳將他當做
　『神』一般的崇拜，其美貌與領袖特
　質支撐著現代的視覺系

魔物獵人遊戲

奴。

Megamasso
和
金爆

在玩魔物獵人…

就在這個時候!!

鏘!

怪獸出現了!!

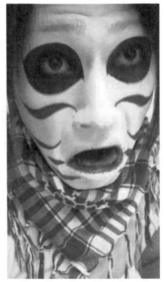

**嘎喔喔喔喔喔
喔喔!!**

不過…

沒有人理我
(￣ー￣;

此時的
Golden Bomber

● 除夕夜，於Over The Edge和
nikoni紅白中演出

正月的留言回覆

為了這一天特地準備了最華麗
的衣服

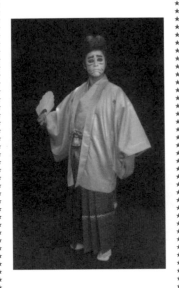

PO了這張照片之後…

■無題
哇啊☆*:｡.｡.o(≧▽≦)o.｡.:*☆
可喜可賀♪
好像那種來參加當地成人式的
小混混喔好棒 笑

唔(￣Д￣;

誰…

**誰是小混混啊
喂!!**

**不管怎麼看都是當地
小混混的成人式吧!!**

嘛算了…
總之，不先打聲招呼
可不行啊。。。

各位！

今年也請…

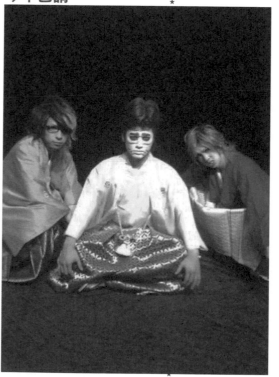

夜露死苦!!

此時的
Golden Bomber

● 1月5日，日本放送「鬼龍院翔の
オールナイトニッポン」開播

研二桑現在

正在放新年假期
(*°−°*)

然後

利用這個假期

整理了手機裡的檔案

發現了一堆肉色的照片
於是PO出來讓大家瞧瞧
(〃▽〃)啊哈

才剛正月

這樣可能會讓您覺得心癢難耐

要原諒我喔(*v.v)。討厭

厚厚…

受不了了吧??www

沉迷於無底沼澤的研二

最近…

沉浸在魔獵這個無底沼澤的研二…。

（給不知道魔獵是啥的人的補充說明）
※魔獵，是魔物獵人的簡稱。是一款讓大家能夠同心協力，一起打倒超強、超巨大的怪獸，讓自己所創的角色在身心靈方面都能有所成長的電玩遊戲。（樽百科調查）

老實說…

我已經看不到周圍的事物了。

因此歌迷還把…

「研二！不要再玩魔獵了！」

還有

「請你專心更新部落格吧！求你了～（泣）」

等

都寫在信裡來提醒我
（p_q）

可是…

魔獵

太好玩了。

也交到一起狩獵的夥伴…

從左邊起
魔獵老師（歌廣場桑）
魔獵外行（研二桑）
魔獵老手（喜矢武桑）

就這種狀態

3個人都是末期(￣ー￣;

再這樣下去

研二的部落格

可能會陷入一個月只更新一次
就滿足了的狀態

因此

差不多也罵我一下吧。

來吧～讓我
聽聽大家的聲音！

喂喂研二!!

魔獵…

1天只能玩
30分鐘!!!!!!

喀嚓喀嚓喀嚓喀嚓

塗白妝的缺點

來到青森縣發現了一件事。

到底是為什麼…

我的存在感…

是不是變得有點微薄起來
了啊…。

我該怎麼辦才好呢…

是說關於我的存在感，非常重
視衝擊性，並在重要的場所

誰來…

以我能力所及地拼命努力著

誰來…

但卻任誰也沒注意到我。

告訴我答案啊。。。

來到青森縣之後突然就變這樣
了…

誰來…

告訴我為什
麼啊!!

研二桑的神秘挑戰

這是研二去上「Hanamaru Market」時所穿的服裝…

奴。

這是在演奏版巡迴演唱會時所穿的便服

其實

還準備了其他的…。

這次「Hanamaru Market」說，因為是早晨的節目

請極力避免穿著女裝、衣料單薄（大概是指內褲）(°∀°)b）的服裝m(＿＿)m

這樣。

不過，說得也是啦！

還不認識我們的人應該不想一大早

就看見我

穿成這樣…

或者是穿成這樣吧…。

因此

我想了一下…
(￣ー￣) 布咕布咕

到底該怎麼做

才能夠避掉研二的必殺「全裸」

讓大家不要有不舒服的感覺

而有早晨該有清新感呢…
(￣ー￣) 布咕布咕

接著

答案就出來了(￣▽￣+) 鏘!!

那就是這個!

主題是…

「為了尋找那傳說中的非當季獨角仙「Visor」而在TBS迷路的30歲少年」

然而,在會議討論的時候…

被秒殺駁回(p_q)

駁回的理由是…

太招搖了。

以上。

厚厚…
上電視

好難啊…(´ □ `。)

此時的
Golden Bomber

● ゴールデン・アワー～下半期ベ
 スト2010～發售
● 於TBS「Hanamaru Market」節目
 中演出

Morning call（在澡堂玩的30歲人）

昨天

滑完雪之後
去了在滑雪場附近的

一個叫做熔岩溫泉的地方。

名字也很有衝擊性

費用也才700日圓，跟喜矢武桑一股作氣跳進去之後…

奴。

也太狹小了吧
（￣д￣；
咦咦??

可是

因為全場只有我們，喜矢武桑便優雅地…

然後

至於，我呢…

說到澡堂的話當然是!!

奴。

用桶子遮住重要部位…
還有

爺爺去山上砍柴…
奶奶去河川洗衣服的時候…

桃子

飄流過來…
載浮又載沉～

想出汗的話，果然還是要這樣!!

半身浴

之類的…

在最後
發現全世界最嬌小的…

島嶼

之類的…

好開心喔(*°–°*)

就是這樣

今天一整天也努力加油吧
ヾ(´ー`)

謝罪文

就跟聽完NicoRadio之後就知道的一樣⋯

那就是我的實力。

很可惜，無法勝任廣播DJ這個工作實在讓我陷入低潮

不⋯

我才沒有

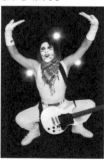

陷入低潮咧!!

不過⋯

要是一直用這樣子的態度處理

才會真的會被NicoNico的聽眾們罵吧⋯。

因此

請讓我道歉吧!!

讓所有NicoNico聽眾感到不悅⋯

還有

讓這種屎爛人⋯樽美酒研二，擔任此次廣播DJ的工作，還幫我打了些光的NicoNico工作人員⋯

真的是

非常抱歉!!!!!

111

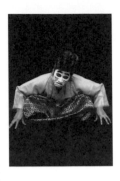

不過敬請放心吧!!

從今以後有關於廣播DJ的工作，因為這次這件事

已經不會再有第2次了

要是萬一

還有接到有關廣播DJ的工作的話

我…

我會負起責任…
**堅決果斷地
回絕掉的!!**

因此

無論如何

請惠賜我
神聖的一票!!

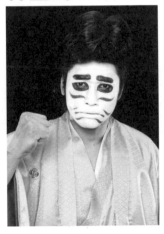

福岡3區
鳩山 研二（自民黨）

此時的
Golden Bomber

● 前往埼玉 Super Arena，去看
GLAY演唱會
● 鬼龍院桑獨自一人去德國旅遊

回覆留言
（那位性情溫厚的研二居然如此地憤怒）

■無題
帥哥！

可是…研二桑
你的雞○雞很小吧？
www
鬼龍院翔的老婆
2011-02-28 13:10:14

呼呼…

鬼龍院翔的老婆啊…。
(-_- ✕

我說啊～

的確

的確或許我的雞○雞是很小…

但是呢

我的…

我的雞○雞…

啪嚓!!

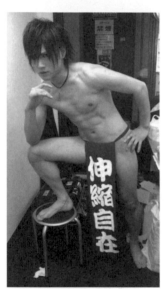

就是這樣

大家請多多指教啊!!
(｀Δ´)認真

伸縮自在
www

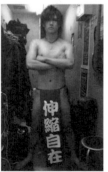

懂了嗎!?

此時的
Golden Bomber

● 研二以reverset主唱的身份開演
唱會@高田馬場 PHASE

這次的FOOL'S MATE
（超帥的武士版本）

這次的主題是…

奴。

喔！這是武士大人嗎??
(＊°ー°＊)
鬼龍醬好帥啊～

奴。

喔喔！

這一定是武士大人啊!!
(＊⌒▽⌒＊)
喜矢武大人好像人形娃娃啊～

奴。

喔喔喔！

這絕對是武士大人啊～
(＃⌒▽⌒＃)ゞ
淳君真是色氣滿滿～

然後

這次FOOL'S MATE
幫我們準備的

給研二穿的衣服
…

啪嚓!!

哈啊????

雖然

真的覺得有點莫名奇妙…??

這個

不管怎麼看都不是武士大人
吧??

還是說

是訂錯衣服了??

看什麼看啊!!

還這態度。

就是這樣

奴。

FOOL'S MATE
（2月28日發售）

請多指教喔～
ヾ(´ ー `)

研二無法登上
MEN'S SPIDER封面的原因

奴。

發現超有時尚感的椅子!!

(σ・∀・) σ發現～

然後

這個超有時尚感的椅子要是讓
MEN'S SPIDER的模特兒大哥
來坐的話

奴。

會像這種感覺…。

嗯～嗯

好時尚喔～
(〃∇〃)

可是

要是讓研二

坐這個椅子的話…

胎兒www

呼呼…

就是因為老是幹這種事情

所以才無法登上封面啊

（T▽T;)哈啊～

研三的笑福面

請影印下一頁裡的各個部位來玩喔！

完成圖

Blog
～其貳～

2009年4月13日
～2010年3月12日

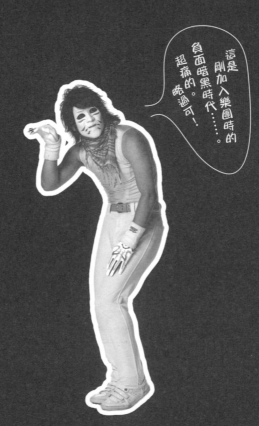

這是剛加入樂團時的負面暗黑時代……。超痛的。略過可！

一步一步來。

關於今天的研修…

這是身為研修生，不應該有的行為！…我把器材弄壞了。

然後我要修理那個器材。

要說是什麼器材…就是在那首名曲「娘娘腔」裡出現的吉它solo時所用的拉拉隊彩球。

器材!?

或許有人會如此懷疑…

但那對樂團而言，那的確是名副其實的器材！

這一點我可不退讓。

…各退一步的心情。

4月10日的Cyber演唱會裡！

在抱緊我Schwarz中的吉他solo裡，喜矢武桑展開激烈的槍擊戰時…

稍一不留神的我，被流彈擊中氣絕身亡。

完全是自己太不小心了。

是在演唱會之前喝了太多tough man了嗎，
因為流了太多血，而噴散到許多地方。

託在演唱會使用的血糊的福，拉拉隊彩球就被弄髒了。

演唱會結束後，我跟鬼龍院桑、喜矢武桑、歌廣場桑說…

「自己弄髒了的東西我會自己清理！」

一般而言…「那是當然的啊」之類的，原以為他們會這樣回我。

但！卻不是。

他們那個時候從嘴裡說出來的卻是…

「因為還有工具就一起做吧！」

…神？

…佛？

我，遲疑了。

可以這樣依賴他人嗎…

…不，不行啊！

對了！去京都吧！

去完之後，再去奈良的東大寺…

然後請阿彌陀如來去除我的雜念吧！

然後，就把重製好的拉拉隊彩球獻祭吧！

然後，就這樣祈禱。

「請讓研修早點結束吧」啪啪。

…好了，快點來做吧！

現在，正過著這寶貴的每一天。

待續

此時的
Golden Bomber

● 3月24日，自研二入團以來第一次的演唱會@池袋Cyber

老爸…謝謝。

我非常喜歡棒球。而且還是個非常死忠的棒球笨蛋。

所以舞台服裝也以大膽而纖細的棒球風、現代風?做裝扮。

舞台服裝就是球衣
可以提高興致。
而且很好活動。
而且透氣性佳。
而且…令人懷念。讓我想起當年以甲子園為目標時的我。我相當熱血。我曾是個熱血男兒。

從小學1年級開始～高中3年級為止,一直很密集地在打。
雖然一開始的時候並沒有那麼喜歡…
由於我家老爸太過爆發性地恐怖…就被逼著去打。因此也熬出了堅韌的個性。

老爸…謝謝你。

…雖然無法當面說。

嘛不過以這樣的型態再度穿上球衣…。
好歹我也是個曾經以甲子園為目標的男人啊。

我擁有和上地雄輔一樣的棒球實力。

…自認的。

想要快點開演唱會,也想打棒球。

這樣說起來,GB最先一開始的會議裡,好像有跟喜矢武桑一起玩了接投遊戲…的確是,因為那樣而讓感情變得更好了。

…會這樣想的,搞不好只有我也說不定。

我以前,曾被恩師說過這樣的一句話。「無法玩接投遊戲的人,與人的言語溝通往來也一定不好!」。
所以拼了命地練習接投球。
雖然接投球是變拿手了…但言語上的應對到現在還搞不太清楚。
…教練。…你可沒有騙我吧?

今天的我,為了要跨越言語的壁障,寫了好幾次的漢字讓自己可以背起來。

待續

我在舞台上的樣子！

今天從老家寄了米來給我。

…這次實在是有夠驚險。最近，我正為了米不夠了而煩惱著。…該說不夠嗎？其實已經見底了。

我種田的老家會定期地寄米給我。實在是…非常感謝。
謝謝你…爺爺。

昨天，與爆發性恐怖的老爸…談過了。
…爺爺也是那樣烈性子的人。要是做了壞事，他一定會拿著鐮刀殺過來的。

…我還以為會死咧。

在我還是小學生的時候就領受過了。

嘛因為這樣，讓我變得不敢自己一個人走在夜晚的巷子了…。
爺爺…你沒有其他更好的方法了嗎??

不過，爺爺…總是會買很多東西給我。
而且，也會做許多東西給我。
說起來，我好喜歡跟爺爺一起泡澡啊。

…忽然覺得好寂寞。

對了!! 去京都吧。
帶爺爺去京都逛逛吧。
奶奶也一起去。
悠閒地一邊旅遊一邊聊聊以前的事情讓氣氛熱絡起來。
在那之前，可要先讓他們看看我登上舞台的模樣。
沒錯！就用那首「有陰影的酒家女」！
…一定會因為各種原因嚇到腳軟吧。

爺爺！一起數1、2、3
Four～～～…。

請您最強地長壽活下去。

待續

此時的
Golden Bomber

● 為期1年的全國都道府巡迴演唱會「金爆4646」開跑

終於在徵選會議上

好想趕快試試看簽名。

…最近，開始在腦海中閃過這種輕佻的想法。
我啊，因為還在研修中所以禁止這麼做。

雖說想要簽個名試看看…但也還沒決定是怎樣的簽名。
而且…要是被開除了的話也都不用想了。

最近對GB投入太多的感情了。

自己都覺得很恐怖的程度。如果…被開除了的話…

能夠回到老家好好地種田嗎。
不只是種稻米，還要好好利用田地，種種麥子和大豆。

種2種！…實在有夠環保。
不成不成，停止這個想法吧。

會議人變得軟弱。
…明明還有，許多考驗必須要克服。

…好像有點想得太多了啊。
為了轉換心情，我去做一下空揮200下、仰臥起坐100下、伏地挺身50下各2組再說。

再怎麼說…我的預定是，在今年的徵選會議上，能夠被西武Lions相中。

那樣的話！
再加上GB就是身兼兩職了…
到那時候，當然還是以GB為優先。
放假的時候再出賽吧。

…好，今年也會很忙碌喔！

不管過了多久，都會以成為職業棒球選手為目標的男人，今天也認真地在生活。

待續

…成功了。

我…成功了。

終於…會作烏龍麵了。

媽媽…我成功囉。

自從開始打鼓以來，這一個月…好長啊。

可是…我…做到了。

謝謝。這也是託期望能「用笑容創造世界和平」的各位的福！

希望不要忘了這份初衷，日益精進…以能夠做出更棒的東西的心情繼續努力，因此，請各位繼續好好地看著我們成長。

還有…雖有點不好意思，但有人跟我要簽名了。
…但是，我拒絕了。
真的是…萬分的抱歉！

可是請您體諒。
現在我還在研修當中，那種不要臉（簽名）的事情我實在辦不到。

啊啊…腦海中又浮出那張失望難過的臉…。

…快點

…快點…通過研修幫大家簽名吧！

…喔喔喔我開始燃燒了！

還有…在今天的歌迷當中，有人帶大量的Mister Donut來給我。

實在是，不甚感激。
我跟團員里紅君、T氏一邊流淚、一邊美味地享用解除了饑餓感。

…在危急的時刻，真是得救了。

那麼，因為還要準備巡迴演唱的事情，就先聊到這。。。

待續

127

新・減肥法！

回到東京之後，連休息的時間也沒有就開始進入「ワンマン」的準備作業。
心情上也從巡迴演唱模式切換到「ワンマン模式」。
為什麼呢！
明明是第一次的「ワンマン」場卻一點也不緊張。

總而言之好想快點開演唱會！
好想要因為太過拼命，因而引發脫水症狀後暈厥過去般地喧鬧！

說起來最近，一連好幾場的演唱會自然而然地讓身材都緊實了起來。

…這個是!!

難道說，GB的演唱會有讓人可以瘦身的效果!?

研修開始也1個月了。體重居然…掉了4kg。
果真是「Bomber's・Boot Camp」!!

最近…在意手臂、肚子、屁股肉的您！
現在就來看一場GB的演唱會如何呢!?

不但可以一邊享受演唱會的歡樂，還能得到健身的效果。

實在是，一石二鳥。
雖然沒有科學根據，但我有自信絕對有效。

這個產品！客人您覺得如何呢！

由於今天也要開始孤單一個人做各種準備了…就先聊到這。

明天是可以見到團員們的日子。
…好期待。

待續

此時的
Golden Bomber

● 自製電影『剃り残した夏』外景開拍

128

想守護的人。

…就是明天了啊。

自從4月10日在池袋Cyber失敗以來…接著挺過了巡迴演唱，接下來是「ワンマン」。

真的是…感覺很長但實際上很短呢。

跟昨天比起來，今天完全沒有什麼緊張感是為什麼呢。

到了現在，已經不那麼害怕被開除了。比起這件事…更想要讓歌迷盡興！
這份心情確實是更加強盛了。

雖然一開始根本無法顧及周邊的事物，但現在已經可以清楚看到歌迷們臉上的表情。

或許只有一點點，但好像總算能夠從容一點了吧？

總而言之，能讓大家歡笑真的很棒。

不過自己因為塗白妝的關係，反而不太能夠笑。老實說，其實是一直忍住不笑。
那是因為前面那3個人都玩那麼瘋了，不管是誰都會想笑吧！

我也不能輸吶。

我是…研修生鼓手研二。
看得見鬼龍院桑、喜矢武桑、歌廣場桑的背後。

…看得見大家。

可以待在那個地方我覺得很幸福。

想要守護著大家。

而且想要在背後支持著大家。

為了能成為那樣的我，我會努力的。

拼命地努力。

好了明天的「ワンマン」！拿出氣勢跟他拼了！

待續

129

初次「ワンマン」!!

「ワンマン」最棒!!

真的太棒了!

超快樂的啦!

結束之後自然在心中留下無限感動。

GB最棒!SINCREA最棒!
歌迷們更是棒!
我沒想到「ワンマン」竟是如此快樂。
啊啊會上癮啊。

啊啊完全都上癮了啊。

…怎麼辦

啊啊還不夠。

我還沒鬧夠啊。

…下次的演唱會怎不快點來啊。

不過,現在自己還是研修的身分,要學的東西也很多。
雖然征服了初次的「ワンマン」,但也別就此滿足,而是要以謙虛的態度進入下一階段的舞台。

嘛不過昨天的演唱會對體力來說真的不是開玩笑的!

真的很恐怖!
從那首「有陰影的酒家女」到「娘娘腔」的連續DANCE Number 2曲。
許久沒有讓身體蓄積這麼多乳酸了。

可是…我戰勝了乳酸!
結束之後的成就感令人無可言喻。

因為歌迷們都能跳得那麼好了,我這邊當然也要好好努力回應才行。

昨天沒有跳的歌迷,一步一步地來就好了,一起來跳吧!

GB從現在開始也會持續挑戰各種事物!
囤積許多壓力的您、覺得人生變得無趣的您、只是想笑一笑的您!請盡管來玩吧!
人生苦短!不好好地玩樂一下不就賠大了!

糟糕!昨天的「ワンマン」留下太深刻的印象,只要一想到就忍不住笑出來!
真的好開心啊。

待續

很棒的故事。

今天要講有關蟲的故事。

今天開會的地點，在惠比壽的一家速食餐廳。

由於或許會給店家帶來困擾！…所以還是不要公開店名吧。

但是，既然事情已經發生了，也只好面對它了。

我呢，是屬於那種只要不是擁有20隻腳以上的蟲，就算有蟲從我眼前經過，我也毫不在意的類型。（放屁蟲苦手）

所以就算在速食店裡出現蟲子…也都隨便啦。

然而…就在喜矢武桑用像是看到魔鬼的表情，指著我說「騙人的吧？」的這個時候…

……超～小隻的○螂。

…那個，跟一般的蟲有點不太一樣的，淡咖啡色的。

歌廣場桑也注意到了…超慌張地說「等一下！」
（鬼龍院桑剛好不在位置上。）
那隻○螂只要稍微移動一步，他們兩人的反應就跟女生一樣。

驚恐吵鬧…驚恐吵鬧。

驚恐吵鬧，繼續驚恐吵鬧。

這是真的。

意外目擊了大家可愛的一面。

不知道是不是因為我比較隨便，我一向都是用手抓。

只不過是一隻○螂直接徒手就能抓。

不是騙人的。

…就算不相信也沒關係。

若無其事地抓到○螂後，竟被當作英雄般對待。

…也得到了稱號。
一臉正經地說『○螂Hunter 研
二』

…其實也沒那麼了不起。

…怎麼辦。

好！既然如此，下次○螂再出
現的話，就一起逃走吧！

下次4個人一起逃。

4個人一起驚恐吵鬧…驚恐吵
鬧。

驚恐吵鬧…驚恐吵鬧。

魚子醬？

好了！睡吧！

1隻○螂…2隻○螂…3隻○
螂…

晚安。

ZZZZzzzz…。

最終任務

我的…盥洗衣物…不見了。

為什麼？

昨天…明明拿出去曬了的…盥洗衣物不見了。

…是飛走了嗎？

昨天的確好像是刮了一陣很大的風。

雖然想要去撿，但因為是晚上所以什麼也看不到。

風那傢伙好像是算計好的…只刮走內褲。

…剛開始我還以為是內褲小偷呢。。。

但這裡是3樓。

而且我是男的。

要說有誰想要，那就只有風那個傢伙了。

要是不在被撿走之前，把它撿回來就糟糕了。

記得…好像有4件。。。

不見4件的話，那只能去撿了。

好～!!

要撿的話明天再去吧。

晚上出門實在太危險了啊。

要是去撿的時候，剛好遇到警察的話，那完全就被當作是內褲小偷之現行犯了啊。

GB的鼓手樽美酒！…以偷竊男性內褲的現行犯罪名被逮捕！

…那樣絕對不可以!

還是,趁明天天還亮著的時候…看準目標,並確認周圍有沒有人。

然後在到達標的物之前要小跑步前進,就算在路上跟誰擦肩而過也要好好地打聲招呼。

不然會被敵人察覺的!

千萬不要慌張啊!

到達標的物附近時,要自然地撿起來。

…就算在那個時候,剛好被撞見了,也不要猶豫!

事到如今勝利已經是我們的了!

總之…就快逃吧!

…知道了嗎?

之後就交給你了。

好!我明白了!

啊~要是乖乖地寫上名字就好了啊。

完全是我的失誤。

麻煩死了!

可惡!…要是內褲就此從這個世界上消失了就好了!

不行…不小心說了不吉利的話。

那麼…還是快點去撿回來吧!

去樂器行

今天去了樂器行。

店名是『TOKYU HANDS』

…在我心目中這家店完全是樂器行無誤。

鼓棒差不多也要用完了，所以去買。

…因為我是一名鼓手。

最近讓我掛念的是，因為要「用力擊打」，所以鼓棒一下子就斷掉了。

即使斷掉…即使斷掉…心也不會因此受挫。

因為我是一名鼓手。

在這之前，不管被怎樣唸，我就是不練習打鼓。

…倒是有練習裝打。

就算被旁人賞白眼我也不在乎。

我相信，總有一天裝打一定會成為世界潮流。

幼稚園孩童因為太熱中於裝打，使得連幼稚園內都開始禁止裝打行為的…這般猛烈風潮。。。

我希望您不要阻止您周邊的孩子裝打。

而是要用溫和的態度守護著他們。

我今天只是想說這個掰掰。

手機…。

遇難了…手機浸水了。。。

…怎麼辦。。。

也無法開機。。。

無法跟團員們連絡。。。

只好透過部落格跟大家說的我
。。。

鬼龍院桑…了解。

★ 還利用官網通知我…

★ 真是感激不盡。。。

★ 頭腦真好。

★ 而且這也…太有趣了!

★ 不小心就笑了出來。。。

★ 鬼龍院桑…你果然是最棒的!

★ 不好意思,給看到的人添麻煩了。

★ 我想應該還是有人不知道發生什麼事,其實是我昨天在多摩川游泳的時候,讓手機浸水了。

★ 而且還是穿便服游…。

★ …不好意思我太得意忘形了。

★ 明天一定,要被經紀人T氏罵了。

★ …明天好好地道歉吧。。。

此時的 Golden Bomber

● 7月19日,『剃り殘した夏』上映會@高田馬場PHASE。原聲帶&DVD發售。

吵架。

喜矢武桑和經紀人T氏為了「要不要順便去濱明湖服務區」而吵了起來。

我…認為藉由吵架可以加深彼此的羈絆。

可是…也有可能會失去某些東西吧。

溝通真是充滿了許多不可思議啊(・∀・)

這東西的效果！

前陣子收到的Nature Made膠囊錠…

正在查這個是有什麼樣的效果時

「鋸棕櫚可以消除中高年男性夜晚睡不安穩的問題，幫助您能過著更加正面積極的生活。」的樣子。

…中高年？

…夜晚睡不安穩？

怎麼回事？

不過從語氣上好像可以猜得出來…

也就是說…擔心我有夜晚頻尿的危機嗎！

不好意思…居然讓您連這種事都為我如此操心。m（_ _）m

最近…不知是不是年紀大了總是在深夜起來上廁所！呃…喂！

真是有趣啊～。

竟然是等級這麼高的伴手禮。

嘛我就當作是預防而不是治療收下了。

謝謝！

分租

我跟以前的朋友共3個人一起租了一間房子。

本以為會很不方便…但房子的格局是3LDK,所以每人都有一間房間。

不過…我以前好像也有說過,我的房間很小!

超級無敵小!超狹窄!超狹小!! 狹小君!

也才4.2張榻榻米!超狹窄!

誰來分給我0.3張榻榻米!!!

然後在這一帶「這是一棟住了很多玩樂團的人的公寓」但也沒那麼有名!

…總之就是玩團的人很多!

不管哪個房間格局都一樣,所以問了玩團的鄰居!

「你們家那間4.2張榻榻米的房間,是給誰住呢?」

他說…

「那裡當做儲藏室在用喔」…這樣。

沒錯…我現在住在儲藏室。

好!!今天就到這邊其他的明天再繼續。。。

分租【第2話】

雖然房間很小…但習慣之後也是可以住。

該說是「能住就是家」嗎…。

話說回來…這個家現在出現了危機。

那就是，我們3人當中的其中1人說「我想差不多也該離開這裡了…。」

我想說遲早會有這一天，所以也早就做好了心理準備…不過一旦實際面對這樣的狀況…還是很難受。

…各方面都難受。

因為回到家感覺有個人在…一旦剩下自己一個人真的很寂寞。

而且比起那個…我現在根本也沒辦法搬家。…唯有這點真的是不知道該怎麼辦。

「那下個月搬吧！」之類的應該也沒那麼快…但我想那時也很快就會到來。

我也不是光只有在那邊等待而已!!

好好地想著，該怎麼做？而想

了許多辦法。。。

…例如

跟哥哥或姐夫求助（錢）！…但給周圍的人添麻煩好像有點…。或者是

靠賭博賭上人生最大的勝敗！…我從以前就沒什麼賭運耶～…

去撿錢!?…在經濟這麼不景氣的時候。。。大概也不能把撿到的錢據為己有吧。

就業!!。。。最不可行的!!…樂團、樂團!!

不行…腦袋變成只有錢、錢、錢。。。怎麼辦。。。

想得太多腦袋都快變成屁股了…所以其他的明天再繼續。。。

分租【第3話】

在那之後，昨天一整晚都在想那件事情，根本睡不著。。。

不過終於想到了一個我認為最好的方法。

那就是…「當遊民」。。。我是認真的。

嘛～說是有金爆的風格～還真的很有金爆的風格呢。

果然無論怎麼想，好像也只好那樣做了。。。

昨天，跟喜矢武桑商量的時候…他跟我說「來住我家就好了啊！」（泣）

…好高興。

謝謝你喜矢武桑。…可是呢，2個男的分租僅1K的房子太痛苦了啊。

雖然我曾經有過那樣的經驗…但根本撐不了1個月。

而且跟那位朋友的關係也變差了。
（現在是合好了）

一想到這點，就覺得很害怕。。。
不過現在有網咖之類的場所，應該還是有辦法的！

「網咖難民鼓手研二」…聽起來超讚的不是嗎!?

喔～忽然覺得有勇氣了起來～！

可是…等一下喔。…去網咖要花錢吧。。。

…糟糕。。。

可惡！連網咖也不能去了嗎～!!

雖然寫得好像很好笑…但去除好笑成分真的是一件很嚴重的事啊。

如果說我就這樣，真的變成遊民的話，請不要嘲笑我，請順便同情一下我。

是的，沒錯…還是請不要順便好了。

任何事都講求經驗。…人生沒有無意義的事情！

我會努力地活著！

因為這樣，「加油喔！」這一句話一直支持著研二的生活。。。

請聽我說…有趣的事情

其實…

我打工的地方…開除我了。

哈哈哈哈哈哈哈哈哈哈…好好笑～！

接下來要說的事情，因為在這不景氣的情況當中來看還蠻有趣的，所以我要說！

不！就是要說～！

為了多少可以賺取些生活費，所以當金爆沒有集會時，利用空閒打的工…

今天，被事務所叫去，跟我說「樽美酒君…總之你打工就做到這個月為止！」

雖然在那之前一直有不好的預感…但沒想到這一天真的會到來。。。

…果然一星期只上一天班實在太糟了啊。

是說一星期只工作一天，真虧這樣還能撐半年～。。。感動感動。

話說回來，28歲了還被開除，沒想到我還挺得住。

要是在工作完結的時候再跟我說就好了…還沒結束就跟我說，那之後的工作根本也沒心情做，簡直都快崩潰了。

不…有稍微崩潰了一下。
我有大聲罵出「鼻屎！」了喔前輩！
嘿嘿嘿
而且…還是在沒人的地方！

以我的方式表現出憤怒的調調。「鼻屎！」

真的是許久沒有罵出這麼痛快的「鼻屎！」了。

實際上…想得太多，還以為胃

會破一個500元日幣大小的洞呢。。。

得胃潰瘍吧。。。呼呼呼沒想到～我的胃這麼虛弱啊～。。。呼呼呼

嘛～公司也有各種難處吧，通知我這件事他們一定也不好受吧。

居然容忍我讓我做到現在才告訴我真是…螞蟻10隻！

出現了～！研二的必殺螞蟻10隻！

總之我可沒有時間消沉，可要好好地往下個階段邁進呢！

要工作的話哪裡都有得做！

啊！還有一件事忘了說!!

昨天騎機車違反交通規則…被罰了7000日幣。

一直都沒說真是對不起啊（笑）

喂…我很厲害吧？

這、這是什麼啊～！

這是昨天收到的伴手禮…

好有梗～ヾ (∧▽∧)ノ

求職情報誌！

雖說是當作開玩笑的一部分收下了，但當一回神卻發現自己已經順其自然地在翻閱找職缺了!?

這個…搞不好我收到了一個很棒的東西也說不定

…真是謝謝您(T^T)

嘛不過後天就是「ワンマン」了，結束之後再來慢慢地找工作吧！

總之就是「ワンマン」，「ワンマン」！

還有PV發表也讓人很緊張呢(∧o∧)
想要獻給前來看新鮮現榨「ワンマン」場的客人瞧瞧
m (＿) m

敬請期待！

唔～嗯…果然要做帥氣的酒保之類的…

不過柏青哥的店員也…

唔～嗯怎麼辦才好呢。

Prison Briefs

怎麼會有這麼棒的孩子啊！…很棒喔你們大家！ 喔厚厚

好～吧我知道了！ 我帶你們去武道館！ 交給我吧！

要去誰的演唱會才好呢？

NIGHTMARE嗎？

…the GazettE嗎？

還是說…いいとも青年隊呢？…現在是第幾代了？

喔厚厚。。。 開玩笑的對不起。

…沒關係！我有自信可以去武道館！…雖然沒有根據。。。

只是…總覺得最近跟鬼龍醬的距離越來越寬廣了…

我的套鼓座位跟鬼龍醬所站的位置越來越遠。。。

Live house越來越大了。。。不過光是看著鬼龍醬那無所畏懼的姿態，就覺得有自信…

就有種會成功～的感覺～！。。。一定有機會可以成功！嘿嘿嘿

嘿嘿嘿嘿嘿…喔嘿…喔嘿喔嘿。

我想大家一定也是同樣的心情！

對吧…所以淳君也是吧？

啊！果然睡著了～！

對吧…鬼龍醬？

這邊在納涼～！

喜矢武桑呢!!!???

啊！　擅自把裸體拍進SINCREA的PV裡～！

哈哈哈。。。（泣）
HIRO君。。。快發現啊（泣）

好了…那明天也好好加油吧。

大阪～！
明天也請多多指教喔～♡燃燒燃燒

此時的
Golden Bomber

● 10月21日，打進Oricon排行榜的單曲「娘娘腔」發售。（初入榜第77名）

Morning 招來

機能…不…昨天，老家的媽媽打電話來。

當然，還是老樣子說『快點回來這裡吧』等之類的內容…（回來這裡指的是…回去福岡生活。）

我也只能說「好啦好啦」。

雖然很想回說「我還有金爆的工作要做，所以不能回去」但 我 還 沒 有 自 信 可 以 那 樣說…。

真是抱歉…母親。

…我還在旅途當中呢。

我必須去看看在前面等著我的各種人生風景！

不過…

關心我的母親，瀏海也開始長了一堆白髮了。

…(/ _-。) 嗚～

母親她，深深地了解我為什麼會這麼辛苦(/ _-。)

雖不甘心…但「瀏海長白髮」會帶來很好的運勢。

…不愧是母親。

Nice choce。

一不小心就差點開始整理行李了…。

母親啊…暫時還是不要打電話給我吧(/ _-。)

下次不知道還會出哪一招…。

說起來，好像也有來過『你爸爸不知為何忽然急速變瘦了』這樣的電話…。

結果，那是因為跟德光桑一樣胖的爸爸…被診斷出再這樣下去，恐怕會罹患糖尿病，因而被勒令減肥而已…。

『爺爺瘦得不成人形了！』的電話也有過…。

的確是瘦得像骸骨（骷髏），不過依然還是生龍活虎呢…

不管哪個都是叫我回家的手段…真是白擔心了…(゜-゜;

所以母親啊…

不要再打電話給我了…

那樣犯規啊…。

此時的
Golden Bomber

● 1月6日，『ザ・ゴールデンベスト～Pressure～』『ザ・ゴールデンベスト～Brassiere～』同時發售。

149

明天的幹勁

明天即將是視覺系的祭典…

stylish wava CIRCUIT'10 春之嵐

這…這一天終於來了(・_・;)

沒…沒問題。。。一點都不可怕(°д°;)

明天一定只有我吧…

塗白妝(T▽T;)

交得到朋友嗎…。

好可怕啊…。

好歹我也是視覺系的一員
就讓我來發表一下宣言吧。

一、要好好地打招呼。

一、不給其他樂團添麻煩。

一、在休息室時請自行找角落休息。

一、要移動至它處時,基本上要自己用跑的。

一、絕不露出,雜毛。

一、常保「流行風範」。

一、積極補充衛生紙。

一、上廁所基本上,要到附近的便利商店,或者

奴。

用這個解決。
(大容量500cc)

…我發誓定會遵守以上事項,讓明天的演唱會可以盡興演出。

團員的
留言
與
後記

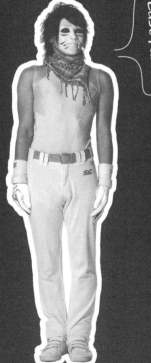

邁向
Last part!

鬼龍院 翔
Sho Kiryuin

看部落格一直看得很開心。

當工作疲憊、或對社會上的種種事情感到無力時，每當打開手機瀏覽，總是能重新獲得元氣和勇氣。

最近，上地雄輔先生的部落格文出書時，我買了觀賞用・保存用・孫女用共3本。

恭喜部落格書出版！

★ ★

★ ★

喜矢武 豐
Yutaka Kyan

你好。我是喜矢武豐。
部落格書嗎。這樣啊。

雖然沒有特別想要說的,不過如果想要把研二這本部落格
書丟掉的話,請拿到BOOK OFF之類的舊書店去吧。
如果此書的存在讓您感到不快的話,請勿當做可燃垃圾丟
掉,而是要拿去回收。

為了地球好萬事拜託了 (∧○∧)

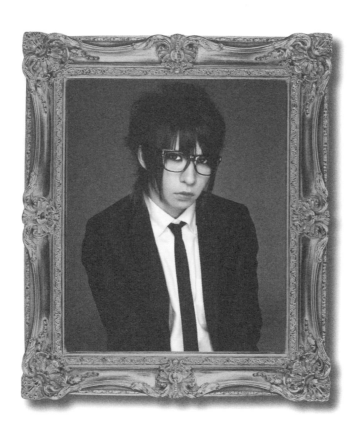

歌廣場 淳
Jun Utahiroba

沒想到部落格竟能出版成書！

不過雖然伴隨了大量的忌妒，但卻又不得不對研二二部落格那純粹的笑點感到佩服！

曾有一段難忘的插曲，在演唱會結束之後，在卸妝時忽然說「糟了！這樣的話就沒梗了！」然後立刻重新上妝，並拍下一張照片，一臉滿足地再把妝卸掉，對此留下很深的印象。

研二二，請你不管什麼到哪都要保持現在的樣子喔。因為看著就覺得很好玩。

不管是第一次看，還是已經不是第一次看的您，謝謝您長久以來一直支持這個無聊到屎的部落格。

隨著這個屎爛部落格有幸能書籍化，當初也抱持著能夠「狂銷200萬冊成為億萬富翁♪ 每晚sex sex♪」的天真想法。不過日子一天一天地過去了，才了解到這世上並沒有那麼幸運的事。「會不會滯銷啊……。」「萬一滯銷的話是不是要抱著庫存連夜逃跑呀♪」之類的想法開始在腦中萌生，承受著極大的壓力導致每晚每晚都睡不著……在總算可以睡著的時候卻被金錢所綑綁，不過託被金錢綑綁的福，也掌握了從被金錢綑綁當中逃脫出來的訣竅哈哈哈……是真的。。。

嘛說的都是一些無聊的事，但是「部落格能出書」真的打從心中感到無比開心 o(_ _*)o 謝謝大家。

剛加入金爆的時候，一開始是在live door寫，老實說覺得超麻煩、寫得超不甘願的……因為我不擅長寫長文章，讓這樣的我來寫也沒什麼用吧（我的學習能力停留在小學六年級……(*´σ−`)嘿嘿）。而且當初還沒有可以「回覆」的功能設定，就算寫了也無法得知讀者們的反應，越寫越寂寞是造成我心不甘情不願的主因。（＊絕對不是live door的錯）。之後搬到ameba blog，設定成可以跟讀者留言互動，可以藉由留言交談之後就逐漸沉迷於其中了，現在則是即使犧牲睡覺時間也要寫部落格的GIGA・HYPER中毒部落客程度。（笑）

不過，很可惜，老實說我現在的心情是，

★★★★★★★★★★★★★★★★★★★★★★★★★★★

『我立馬都不想再寫了!!』

就這感覺。。。

因為很辛苦嘛～(´口`。)

要是可以不寫部落格的話一定可以做更多其他的事情嘛～(´口`。)

可以玩有興趣的棒球、滑雪、去聯誼，

去聯誼、聯誼、聯誼

好想去聯誼啊啊啊～!!!!

就如同這種感覺(;´д`)哈啊哈啊

不過呢。。。

仔細仔細地想想，這個「塗白妝的妖怪一旦卸妝了就只是一個普通的
大叔」多少會被嫌棄不說，到目前為止能夠像這樣被大家所認識，再
怎麼說也是因為寫了這個部落格的緣故，況且最重要的是還能夠繼續
這樣寫部落格，是因為有「謝謝你帶給我元氣♪」或者「託研二的福
我打起精神了!!」等各位讀者的留言。就算只有一位讀者，在下樽美
酒研二！就沒有理由不寫！以前我也說過，「笑容可以拯救世界」，
我絕對不會忘記對各位團員‧相關人員‧歌迷們的感謝之情，所以請
繼續讓我到處耍白痴邊持續寫這個屎爛部落格，從今以後，也請繼續
支持我們(￣▽+￣*)♪

by 樽美酒 研二

TITLE

BEST OF OBAMABLOG

STAFF

出版	瑞昇文化事業股份有限公司
作者	ゴールデンボンバー 樽美酒 研二
譯者	黃桂香

總編輯	郭湘齡
責任編輯	黃雅琳
文字編輯	王瓊苹　林修敏
美術編輯	謝彥如
排版	靜思個人工作室
製版	大亞彩色印刷製版股份有限公司
印刷	桂林彩色印刷股份有限公司
	綋億彩色印刷股份有限公司
法律顧問	經兆國際法律事務所　黃沛聲律師

代理發行	瑞昇文化事業股份有限公司
地址	新北市中和區景平路464巷2弄1-4號
電話	(02)2945-3191
傳真	(02)2945-3190
網址	www.rising-books.com.tw
e-Mail	resing@ms34.hinet.net

劃撥帳號	19598343
戶名	瑞昇文化事業股份有限公司

初版日期	2014年1月
定價	300元

國家圖書館出版品預行編目資料

Best of obamablog / ゴールデンボンバー, 樽美
酒研二作；黃桂香譯. -- 初版. -- 新北市：瑞昇
文化, 2013.11
160面；12.2x18.2公分

ISBN 978-986-5749-02-6(平裝)

1.流行音樂 2.日本

913.6031　　　　　　　　　102021662